胡正文——著

從電影中發現社會學

自序　對電影的思考匯聚

　　這是一本由社會學角度思考分析，對電影文本研究撰寫的書籍，也是個人近年來對一些電影思考的匯聚，其中蒐羅的大抵是作者在觀影過程中心有所感的作品；所舉隅的電影，一方面深感其具代表性，能充分反映出社會的價值、文化的變遷、生活經驗與意識形態；一方面是建立在能否表達出社會建構的脈絡，敘事展演的合理性以及能充分顯現人類思想情感的心靈延伸；當然，更多程度是想藉由凝視不同的故事核心中，嘗試閱讀出電影研究最基本也最重要的概念：回答一部電影所隱含的意識形態、美學文化、敘事問題與導演傳達不同程度的意義。

　　欣賞電影其實是再享受不過的事，完整而美好。分析反而是尷尬又殺風景，甚至是多餘的。不過，矛盾的是，「分析」卻也是你我內在隨時都發生的心理情事；舉凡接觸的人際溝通、情境互動、態度行為、語言表情或僅止於觀察時的種種感覺及思考，都透過我們專注的眼神，精巧的心思在逐條、逐項、逐步的閱讀與「分析」中；區別只是把公共的場景轉移至銀幕上，在隱密黑暗中張揚又公開；不過，單純觀賞和以深度的審視分析電影，的確是有著大大不同的感受，也唯有透過深度的檢視，方能將潛藏於社會意義的電影與生活相互呼應。

　　Mills就曾說：「要試著讓自己的心靈像是個三稜鏡，讓不同的光折射進來。」也就是提醒我們要把自己放在一個更大的社會脈絡來看自己的處境，並嘗試開鑿個人的不同感官與延伸其感受與想像；而最輕鬆的觸媒就是觀賞電影。換言之，如果我們願意更謙卑的觀看影像敘述的社會故事、顯示的價值信念、透露的社會意義，這將是你我生命中信手拈來最強大反身性的思考機會。

　　祝福所有喜歡看電影的朋友，都能各自由我們的心出發，自由的凝視，自由的享受，由電影不同的故事中為自己萃取不同的能量。

目次

Chapter 1

導論

從社會脈絡走進電影故事

　　電影所呈現的主題通常會反射出社會正發生的話題焦點、現象或人們關心的事務上，除結合社會脈絡、藝術、符號與影像要素，還反映當代社會上的種種議題，充滿對社會的隱喻與期望。電影的情節雖是虛構或真實故事的混合，但這也正展現了現實生活中人際關係虛擬與真實的互動，在人們覺得自己看懂一部電影時，也意味著不同程度的意義已經被解讀，而且往往也就是被接受。觀影者往往不會意識到，透過電影的觀賞，被啟動情感的密碼，可能是童年的記憶、愛情的焦慮、婚姻中的壓抑、無意識的恐懼和欲望等，它不僅滿足了人們想像力的投射，也潛藏著治癒與修復的力量。電影是一細密編織又不斷增生的創作，其研究領域也是持續不斷且層層深入的探索，呈顯出多元思維的電影思考。

　　站在社會學視角對電影選擇的著眼處，主要是考量電影的敘事是否潛藏並反映出社會的價值、生活的經驗、當代的議題，能否進行著與社會實踐的碰撞；因此會暫時脫離藝術類型電影，而由日常生活個人事件與廣大社會的關係切入。因為，大多數的閱聽人所理解日常生活的真實性幾乎都受到媒體影像的影響，因此這些影像能夠敘述一個什麼樣的社會故事、顯示什麼樣的價值信念、透露出什麼形式的社會意義。由於這些意義通常關乎生活，而且隱含某種社會意識形態，使得電影成為甚具影響力的一種「社會實踐」（林文

淇，2003）。

　　換言之，日常生活中任何可以傳達思想情感的人、事、物、語言、表情、動作、文字、甚至什麼都沒有，都可能是電影敘事中某種的象徵和隱喻；因為對影像、角色和故事而言，訴說的都是更精緻與巨大的概念；相片、鏡子、街景、招牌、棒球、音樂、天空、森林、海洋，而擁抱、觸摸、握手等動作也都不僅僅只是身體的接觸，電影依此引發觸動我們種種的感官，甚而無止盡的延伸心靈與思維層面。

　　美國電影學者湯馬斯‧索伯契克和薇安‧索伯契克（Thomas Sobchack and Vivian C. Sobchack）曾說：「我們可以從三個層面來欣賞電影，就是文化的、意識形態的和美學的[1]」這段話已涵蓋電影藝術所能發揮影響力最主要的三個面向，電影透過影像、劇情、聲音與動作結合，將人們生活的各個面向及情緒表達得無微不至，其中又以文化與意識形態最為重要，文化的內涵包羅萬象，舉凡人們的生活、思想、言行、娛樂、休閒等都是；透過文化中顯現的符號、語言、信仰、價值觀、規範與其他眾多文化形式的建立、傳輸、強化，觸及人們無意識的心靈疆域，影響個人思想和心理狀態，甚至可引領觀眾從不同的角度檢視自己，以及看待他們周遭的世界。

　　電影巧妙的容許人們有著無窮的想像平臺，通過電影的傳播，

[1]　參見Thomas Sobchack & Vivian C. Sobchack所著*In Introduction to Film*的序，Little Brown and Company，USA & Candad，1980。

所有昔日的社會文化形式皆可進入故事劇情中，它們並非藉由刻意的模仿或可標定的脈絡管道居於其中，而是遍布於電影文本之內[2]；觀影者會依著他們的社會文化背景，站在不同的解讀位置，感受完全不同的經驗。

電影潛藏的心靈地圖

　　事實上，電影也是特別有意識導向的，意識形態仰賴電影形式，就某一程度而言，意識形態是人們思想的一種「心靈地圖」；電影導演們，將社會中的現況與情勢或是對未來的發展趨勢，以合情合理的故事，符合社會中所期待或認可的價值、偏好的流行文化與生活方式再現於電影中。有些觀眾順理成章的全面接受，有些觀眾則出現強大的反思能力，除了能檢視某種意識形態外，也能脫離束縛，成為全新的自我。電影的敘事由社會、政治、歷史、文化、科技、性別、情愛、親子、心理、人際、哲學、宗教、種族、女性主義，隨時都與社會議題進行著各式的碰撞，除了提供觀眾感官的刺激外，也透過電影故事提供觀眾關於生活的意義；近年來它在道德爭議、社會建構、親密關係、價值觀變遷、諮商治療上更是多有

[2]　在《大百科全書》中〈文本理論〉這一詞條裡，羅蘭·巴特（Roland Barthes）由一段引言開篇便提到互文裡「每一篇文本都是再重新組織和引用已有的言辭」（Roland Barthes/1973）轉引自Samovault，Tiphaine，2003；邵煒譯，2003，頁12。

著墨，其包含可探討與研究的亮點，不斷無所界限的往外延伸；除
了提供人們進一步檢視個人思想、特質、生活與社會的互動外，還
會以合情合理的方式呈現人物及情節，把其中的人際關係與社會心
理互動場面刻畫得淋漓盡致。

　　電影一直是引領時代潮流的前端藝術，它透過影像、劇情、聲
音與動作的結合，形成了一個無比強大的力量，遠遠超過文字描述
或照片的表達；Denzin（1989b）[3]即針對好萊塢電影，分析其種種
對社會的反映：社會經驗（如：酗酒、貪汙、暴力問題）、歷史上
的重要時刻（如：越戰）、特定機構（如：醫院、法院）、社會價
值（如：婚姻與家庭關係）中生活的各個面向及情緒，然而矛盾
的是，即便如此，人們依然很難由日常生活個人事件看到與廣大
社會的關係；生活在當代的社會，人們認定追求個人成就是具有
價值卻又很難理解表面現象下的內在意義，個人不論是在婚姻、
信仰、愛情、失業、輟學中，人生的經驗都很難與文化及歷史過
程產生關聯。因為，大多數的閱聽人所理解日常生活的真實性幾
乎都受到媒體影像的影響，因此這些影像能夠敘述一個什麼樣的
社會故事、顯示什麼樣的價值信念、透露出什麼形式的社會意
義，也就越形重要。

[3]　「三角驗證法」（triangulation）由學者Norman Denzin於1978年首次引用
於社會科學的研究當中，期以一種以上的理論、方法、資料來源或分析者
解釋同一現象，以確保研究發現的一致性（胡幼慧，1996：271；楊克平，
1998：439）。

社會學想像中的個人與社會

　　能夠透視這些力量對個人生活影響的能力，正是著名的社會學家C. W. Mills米爾斯[4]的社會學的想像（sociological imagination）。所謂「社會學的想像」是指將我們生活周遭與社會生活世界相關聯，以檢視社會力量是怎樣影響了個人的分析能力；它是社會學觀點的本質與重心，是一種能發現個人經驗與歷史脈絡間之關聯性的力量。Mills認為無論認為自己的經驗多麼個人化，其實許多經驗都是社會力量影響下的產物，社會學的任務是協助我們將我們的生命視為個人生命史和社會歷史互動的結果，提供我們一種方法來詮釋我們的生活與社會環境。史密斯（Geoffrey Nowell Smith）就曾寫道：「要說明電影為何有此意義，比說明如何產生意義更為簡單；電影的意義，乃依照人所希望的方式而產生，意義並非屬於惰性之物，像書籍、電影、電腦程式或其他物品那樣具有被動的特性；相反地，它是一個過程的結果，藉此人們便可『理解』眼前遭遇之事物。[5]」（Gledhill & Williams, 2009:10）而電影在當代社會中正具

[4]　美國社會學家，文化批判主義的主要代表人物之一。生於1916年8月28日，卒於1962年3月20日。曾在威斯康辛大學師從H. 格斯和H. 貝克爾，1941年獲博士學位。長期執教於哥倫比亞大學，直至逝世。主要譯著和著作有：《韋伯社會學文選》（與格斯合譯，1946年）、《性格與社會結構》（與格斯合著，1953年）、《白領：美國中產階級》（1953年）、《權力精英》（1956年）和《社會學的想像力》（1959年）等。

[5]　《世界電影史·第二卷》，（英）傑佛瑞·諾維爾-史密斯（Geoffrey Nowell-Smith）主編，ISBN: 978-7-309-11104-0。

有此強大的力量。

　　英國學者梅耶爾[6]在《電影社會學》（1945）提到電影社會學的使命：「研究社會需求如何影響和制約電影藝術家的創作，研究觀眾審美需求的演變而引起的藝術風格的形成和變化，研究社會群體參與電影活動的基本形式，分析這些基本形式的演變狀況或成因，展望這些形式未來的走向。」不過，因為世界是個無法窮盡的文本，電影文本不會單獨存在，是受到社會文化的影響。就如傅柯所言，權力網絡無所不在，但在地性的抗爭亦無所不在。過去電影理論認為觀眾之間差異不大，研究的注意力多在文本、意識形態的論述位置，但當代電影理論則把觀眾視為意義的主動創造者（Mayne, 1993），事實上閱聽人的主動性已成為當代研究的焦點之一。亦即人類對於日常生活的認識與理解，都是一種「可能性的」理解，尤其進入到符號與媒體的時代以後，這種理解更是進入一種「再現的」（representation）理解[7]。「根據社會建構（social construction）的觀點，只有透過特定的文化脈絡才能為物質世界製造意義，這有一部分是必須藉助我們使用的語言系統（例如寫作、

[6] 英國J. P. 邁耶1945年出版《電影社會學》，另一英國電影理論家R.曼維爾的《電影與觀眾》被認為是這方面的重要著作。60年代末至70年代初，隨著西歐社會大動蕩，人們對電影與社會、電影與政治等關係問題日益關注，在西方電影研究界突破了過去引為常規的對電影的純藝術分析，出現了各種各樣的社會學電影理論，這使電影社會學的研究對象和範圍有所擴展。

[7] 我們用文字來了解、描述和定義眼見的這個世界，我們也用影像做同樣的事。所謂的「再現」（representation）就是使用語言和影像為周遭世界製造意義（陳品秀譯，2009：32）。

演說或影像）來完成。因此，物質世界只能透過這類再現系統獲取
意義，也才能被我們所『看見』。也就是說，這個世界並不是再現
系統的反射而已，我們的確是透過這些再現系統為物質世界建構意
義。」（陳品秀譯，2009：32）當然在不同的觀影環境下，同樣的
「電影文本」仍會產生不同的經驗；如何賦予文本意義，以及如何
製造意義，仍都取決於對文本與看電影的經驗。引述法國電影理論
家梅茲[8]的說法：「電影是一種很難解釋的東西，原因是他們很容
易了解。」也就是說，人們很容易理解電影人物角色的言行舉止、
喜怒哀樂或劇情的生活經驗、社會現象，但不見得能夠提出「何以
為之？」的具體解釋。尤其是當人們意圖由不同角度思考、探討電
影所要表達的意義與呈現時，換言之，要以社會視角及其相關理
論來分析電影，所要求的就不僅是觀賞，而是更深度的檢視、理
性的、結構式探究後，再提出理解與省思。翟學偉[9]在《文學作為
歷史：真實社會再現的另一種可能》中將真實分為「人物─事件事
實」和「符號─行為事實」兩種類型，前者指歷史學家通過尋找可
靠資料和實物來找到真實答案，而後者則指歷史場景中的人物角色
及相互關係等。英國學者Morley也將文化研究帶到經驗性的層次，

[8] 電影符號學家梅茲，在70年代初期開始崛起的重要電影理論家。他的電影
符號學理論重要之處，是他把電影理論帶進一個現代科學化、系統化的領
域裡，為電影理論鋪了一條新出路。
[9] 翟學偉：現任南京大學社會學院教授、心理系主任、博士生導師，並兼任
中國社會心理學會理事、江蘇省社會心理學會理事長、江蘇省社會學會理
事；《社會理論學報》（香港）、《中國社會心理學評論》、《本土心理
學研究》、《中國研究》、《社會理論論叢》等學術刊物編委會委員。

而不只是停留在理論性的辯論而已，同時也將源自於文學研究和電影理論的接收分析取向帶到媒體和傳播科技的質化分析領域中[10]（趙庭輝，2003）。

　　法國哲學家德勒茲說：「如果你不選定一個事物可被銘刻的表面，那麼你就永遠看不到那尚未隱藏的一切，和表面對立的並不是深度（事物總是一再從深度中浮上檯面），而是詮釋的方法。[11]」在電影研究中最基本也最重要的是回答一部電影所隱含的美學、形式與敘事的問題。然而電影並非存在於真空中，而是在具體的社會脈絡中被產生、展示與消費（謝世宗，2015）。因此未嘗不可針對電影提出已存於社會中的現實性議題來結合課程；換言之，是能將電影內容巧妙融入課程中作為連結社會學分析的素材。身為教師在教授通識課程時，如何維持課堂中學生昂然的學習動機與興趣；如何引導學生由社會學觀點中米爾斯所謂的「社會學想像」對世界的看法連結真實日常生活；再進而以客觀的態度探究社會事物與問題，並試圖超越個人自身經驗互動與社會脈絡；是今日將影像情境融入教學方式的新方向和新挑戰。問題是如何運用「電影」媒介，如何將「電影融入教學」，再由電影分析、教學策略與專業知識三大概念架構教學主體；教師就須先邏輯性的分析電影以充分了解其

[10] 資料來源：陳婷玉（2008）背叛！臺灣女性如何解讀電影《斷背山》：一個接收分析研究。

[11] 吉爾・德勒茲（Gilles Louis René Deleuze），法國後現代主義哲學家。他的哲學思想其中一個主要特色是對欲望的研究，並由此出發到對一切中心化和總體化攻擊。

中適合的影像、情節、構圖、角色等，方能透過教學運用，引出學生的發想表達與延伸進而串聯核心。事實上，許多教師們都已發覺在授課中，深具內涵的詮釋與解讀或牽涉個人自我認同、純粹關係的反射性思考，都無法單靠問題討論或議題探討即有解答，尤其是情感問題，此時影像就占了舉足輕重的地位。

研究者的定位

本研究為一質性研究，採用文本分析[12]，在此特別要強調的是，此處所指的文本分析並非是作文學性的文本結構分析，可以想見如此的取向較無法滿足社會科學研究者的研究興趣；社會科學研究者更在意的是文本的社會意涵。依據游美惠〈內容分析、文本分析與論述分析在社會研究的運用〉的論文內對文本分析的解釋，將文本分析視為對文本解讀詮釋的過程（游美惠，2000：17）文內所提，並不只將文本分析視為文學性的文本結構分析，提到的是互為正文性（intertextuality）與語境分析（[con]textual analysis）的概念（游美惠，2000：20）。理論上而言，分析與詮釋是有差別的，文本分析通常是把文本拆開來然後探究其各個部分之間的對應關係；

[12] 文本分析通常只針對一種社會製成品，如新聞報導、文學作品、電影或海報圖片，作解析和意義詮釋，但晚近學者也很強調社會研究之中的「互矯正文的分析」或「語境分析」。

詮釋則是利用理論或學說，如心理分析理論、符號理論在可能的範圍內，以推論出文本所傳達的意義與對閱聽人的影響及所反映的社會及文化現象。

　　質性研究方法學家Denzin更進一步提出影片分析作為研究工具應注意的層面，他將電影區分出「真實性之觀點」（realistic readings）與「顛覆性之觀點」（subversive readings）兩個層面（1989, p.230）。真實性的觀點將影片理解為一現象所做的真實描述，只要詳細分析內容與影像的表面特色，即能完全的揭露此影片的意義；但對影片的詮釋，則是須確認該影片的對此真實的真正主張為何。在Goodman（1978）的論述當中我們也可以發現類似的看法，Goodman認為世界乃是透過各種不同形式的知識而形成的社會建構產物，舉凡日常生活的知識、科學、以及藝術，都是世界製造的不同方式。在這樣思路的脈絡底下，有一些問題就是質性研究者必須要問的，而且一定得問的。針對這個問題Mathes提出以下的摘要：「對社會主題本身而言，什麼是真實的？他們對於真實的看法是如何形成的呢？在哪些情況之下，從旁觀者的角度來看，社會主體所秉持的有關真實的理念，真的站得住腳？還有，在什麼情況之下，觀察者本身所觀察到而且信以為真的事物又如何肯定確實是真實的呢？」（Mathes, 1985, p.59）。近年來有關影像的敘事性探究（narrative inquiry）的風行則更間接驗證了這一種趨勢；質性研究方法學家Denzin[13]倡導的研究法就是以符號互動論為基礎，另外

[13] Denzin & Lincoln（2000b, pp.12-18）提出了七個質性研究發展的階段，分

再融合了另類的書寫新潮流。他曾以電影《溫柔的慈悲》（*Tender Mercies*）為例，研究「酗酒」與「酗酒家庭」問題的呈現與治療方式；Denzin冀望從研究中去揭露，提出「文化再現如何塑造生活經驗」（1989, p.37）。

因此研究者除將影片內可觀察、可感知的現象加以描述、拆解以找尋內含的暗示性；也將透過對話、省思、連結電影劇情與日常生活關係概念，嘗試帶入相關社會學、心理分析與電影符號學等概念或理論的說明。研究者在以電影劇情分析時，會將電影內的對話及場景，分為外在表徵形式及內在文化意涵作為元素，再與文獻理論進行對照，以觀察電影中豐富的訊息，詮釋情境脈絡與核心，期能達到真正思考的整合論述[14]。換一個角度來看，虛假的電影情節正展現了現實生活中人際關係的真實內容；由於電影分析是一個伴隨觀看電影，分秒不斷發生的心理活動，分析可以帶來嶄新的邏輯，看見不同的元素（吳佩慈，2007）。因此如何透過深度的檢視電影，以提出獨特見解，將潛藏社會意涵的電影文本與現實作相互

別從1.傳統階段2.現代主義3.類型模糊階段4.再現危機5.第五階段：多樣而分歧的敘事已經取代了普遍而統一的理論6.第六階段：現階段7.質性研究的未來可能發展。

[14] 論述是指在特定的社會情況和歷史條件下所生產出一套相關的陳述，它們可以界定知識的專業領域，如心理治療、藝術評論等，從Foucauldian的觀點，理念（ideas）的形成與運作絕不會和權力的制度與關係脫離關係（Chaplin, 1994:87）。而若欲更進一步了解此一概念，則可參見M. Foucault的系列相關著作。論述分析，則包含更為廣闊，不只是單純僅檢視文本本身，而是將建構文本所使用的論述及其相關社會場址（institutional sites）和歷史文化因素都納入分析之中，所以論述分析絕對不是一種任意的拆解，其物質性的基礎與實質效應具有重要的地位而不容忽視。

呼應。

　　由於詮釋幾乎是永無止境的，因此，當詮釋影片時就必須不斷的將一些隱藏於作品內容外的事物，包括更深層的觀念、特性、關係、現象，將所有的資訊，聽到、看到的內容列表，利用停格、靜音等操作，集中觀察細部事物，達到一種減緩被迫接受訊息的速度，才能更進一步思考文本中的「意義」步調與節奏。因此研究者會選取部分影片段落的內容分析，從對話中找到可深入探討之素材，意即將演員言行舉止抽取出來，從外延意義的層次切分為更細緻的思維去論述，試圖針對意義提出相關問題，例如特殊的場景特寫或者營造的氣氛，音樂、光線，運用哪些方式製造出特殊的情緒；鏡頭的組成（例如中景、特寫）、攝影角度（例如平視、仰角、鳥瞰）、鏡頭運動、光影色調的影像構圖方式來探討；從意識觀點與感知層面，推測人物或劇情隱含的徵候性意義，同樣的，這也必須有系統的檢視隱藏在本文中各種元素背後的意義及關聯性，才得以更進一步的思考這些元素如何組合成一個完整的文本，期許透過本文的爬梳，能通透的敲開社會學的想像之門。

Chapter 2

文獻閱讀的發展脈絡

故事展演下的現實生活

電影透過影像、劇情、聲音與動作的結合，將人們生活的各個面向及情緒表達得無微不至；它觸動人們無意識的心理疆域，影響個人思想和心理狀態，甚至引領觀眾從不同的角度檢視自己，以及看待他們周遭的世界。但觀眾並不會意識到，透過電影的觀賞，已被啟動情感的密碼，可能是童年的記憶、愛情的焦慮、婚姻中的壓抑、無意識的恐懼和欲望等，它不僅滿足了人們想像力的投射，其內在的吸引力更是與廣大的觀眾緊密相連。

建立「自我面具」的互動情境

高夫曼雖然是從研究個體的自我出發，但他認為自我並不是獨立於社會之外的事物，反而是他與他人互動的整個生活空間所開展出來的印象；因此，高夫曼也不特別去考察個體與他人的「內在生活」。在高夫曼的著作中社會階級、身分、地位都是影響社會互動起伏的重要變項，許多社會上的價值觀或認知也會影響個體間如何的互動，如同舞臺上演員的身分、地位等都是由角色而定，甚至操縱整個情境；而情境亦是由互動的角色建構而來，被建構的情境會進而影響角色如何應對與呈現，情境與角色雖無絕對先後的順序，

但卻息息相關，密不可分；因此當人們相遇時，面對面互動的基本處境便會具有極大的宣示性，即互動雙方會透露出彼此的外表、階層、關係等等資訊，並藉由社會儀式化的過程將這些資訊標準化後傳達給對方。

在影片《雙面勞倫斯》一片中，主角勞倫斯要改變性別，自有一套見解，他覺得這些年來他的生命都是為別人所活，他想要面對真實的自己，他沒有病，他本就該當女人的；但變裝後，他又有一些慌恐，不敢在有人的女廁更衣，在意他人的眼光。人生不就這樣，往往有個目標，但當你達到了，卻發現跟想像不一樣，於是又有下個目標。如同高夫曼所說，個人會被一個角色、地位、關係或意識形態的價值所包圍，之後他就可以擁有上述價值與特質者的身分來對外宣稱，他應該被如此的界定及看待，這種自我宣稱的限制，最初是由他所處社會生活中的客觀事實所決定的，再來就是由他對於客觀事實的贊同詮釋，某些價值屈從於他的喜好來決定。於此我們可以看到高夫曼認為的自我並不是一個單一，個人的自我通常是建立在多重、鬆弛的整合，在社會角色中，每個人既是演員也是觀眾。當個體的自我被摧毀時，他會去尋求其他人的安慰，無論他人是否會安慰他，他都必須在他人的目光之下才能夠重新建立自我。

從戲劇得到靈感——臺上與臺下

　　高夫曼採用戲劇表演的觀點，詳細論述戲劇理論的脈絡與意涵，試圖解釋與分析人們在他人面前維持自我形象的方法；他認為個人的人格與身分認同，其實與我們慣常在他人面前所呈現的面貌是分不開的，人格（personality）這個字的字源就是面具（persona），我們就是透過面具來對外發聲（per-sona），面具不只是表皮，還是內在的。他強調人們日常行為大部分是做作的，是依照社會對角色的刻板印象與為了達到預期目標而表演出來的，希望別人能依照自己所呈現出來的形象來認定自己的角色；針對日常生活互動分析發展出獨樹一格的「戲劇論」，將社會互動比擬成一系列的表演或戲劇，將行為類比成戲劇演出，形容個體在他人（觀眾）面前扮演各種不同角色，一切行為舉止都符合他人的期待，不逾越角色分際。如同電影利用大銀幕與特寫，快速地縮短了觀眾與電影的距離，而這個充滿不同類型的電影講述形式，很快就讓觀眾忘記「自己只是在看電影」。就如同本文所探討的話題，導演要探討人們掩飾的偷窺欲，公開隱私與祕密，卻藉由敘述一個從掩藏到被迫公開的窘境，揭露無情事實真相的難堪故事。就此種意義而言，自我隨著不同情境的改變而呈現多種面貌，不同的觀眾將挑戰或強化自我的演出，個人也會隨著情境與觀眾的要求而調整形象。例如電影《喜福會》也是一例，影片藉著一場即將到中國拜訪的送

行餐宴，穿插起幾段30年間的新舊故事，導演以交錯敘述的方式，交代每對母女之間的角色應對，期間由女兒成長過程以及母親對女兒的影響，帶入臺下的梳妝與臺上的扮演，就如高夫曼的戲劇表演；這種劇場的形式像巫師與畫家一般，他們利用虛構化的距離，並透過這一距離來引起觀看者想像的投入。高夫曼將人們的角色分為「臺上」與「臺下」兩種場合，「臺上」是電影銀幕所展現出來的，經過精心策劃，控制修飾與表達，是為了展現理想的自我，或企圖達到某種目的印象修飾，「臺上」的表現是米德所謂「社會我」的投射，而「臺下」則是真正自我的表現，是米德的「主我」（繁明德，2004，p.81）。他的戲劇分析論，除了探討社會與自我的衝突外，也分析人們如何創造與維持自我的公眾形象，高夫曼稱之為「印象整飾」[15]。電影必須將演員與觀眾阻隔，藉助於觀眾的隔離，表演者就能確保觀看他的角色的觀眾，不會成為在另一情境中觀看他的另一種角色的觀眾。

社會舞臺上的鏡子

　　高夫曼認為，人們在日常生活中，由於場景的不同，不斷地為

[15] 印象整飾一詞由Goffman（1955）最先提出，其對印象整飾的解釋如下：印象整飾即個人在人際互動中，透過語文或非語文訊息，企圖操縱或引導他人對自我形成某種良好印象或有利歸因的過程。目的在創造良好的人際關係或產生某種影響力。

情境做定義，在這樣一個情境過程中，人們是透過自我表現的方式來詮釋信息，而這種符號活動又可分為給予表現或流露表現兩種符號工具，人們可以依此得知他人預期會產生的反應，並進而選擇自我應該如何表現出的面貌，甚至會因權力介入而有不同的遵從、順服或反抗。例如，著名的史丹佛監獄實驗，平時是同學的一群人，卻可以在簡單的物理設施和制度設計下，成為殘酷的獄卒或是卑屈聽話的牢犯，實驗的思路很簡單：看看被挑選出來的最健康、最正常的普通人如何應對自己正常身分的澈底改變；一半人在情境中扮演獄警，另一半則扮演囚犯，經過了僅僅幾天逼真的角色扮演之後，這些大學生之前的身分似乎已經完全被抹去，同樣的情況也發生在扮演「獄警」們的身上，他們辱罵並且虐待自己的囚犯，當然這個實驗提前結束，我們除了看到關於社會情境力量以及真實的社會建構外，也不得不注意，史丹佛監獄實驗其實不過是其中的一小塊拼圖，情境力量以不可預期的方式形塑著人類的行為。因此當高夫曼提出，誰能夠在情境中控制他人的想法，尤其是對他自己的想法，那麼他就能從中獲利；就不足以詫異其現實的言論與評斷了。就如同在本書中所探討的電影《飛越杜鵑窩》，其中麥克墨菲一角，他是一位假冒精神疾病患者，發現在精神病院的病患受到極嚴厲的管控，只因為院方深信採取某些方法對病患絕對是好的，護理師會定期召開形式上的集會，假意為病人解決問題，其實給予的都是制式回答；因此個體不得不在他人（護理師與醫師）面前扮演各種不同角色，一切行為舉止都符合他人的期待，不逾越角色分際，

每個人都置身體制之中，無論病患、護理師、保全，扮演著自己位置上的角色，依循現行的制度以及穩定的現況，可以繼續維持下去的方式，日復一日的生活。

高夫曼將自己和他者比喻成表演者或演員，在不同的場所或場域當中，同時扮演著不同的角色，可以是表演者、觀察者、領導者、主動、被動者……等等多重角色身分的互換，或者是在同一時段，擁有多重角色的身分；表演者在臺前，應耳聽八方眼觀四面，除了自身的表演身段外，還應仔細觀看臺下觀眾的反應和回應。同時還要身兼數職，與工作人員相互配合。例如：《飛越杜鵑窩》中有一幕是，墨菲跟大家打賭，說他能將飲水臺「拔起來」，並砸向牆壁，開出一條通往酒吧的路，讓所有精神病院的夥伴們能好好的坐下來欣賞MLB世界大賽；只是他無論怎麼用力，飲水檯仍然不為所動。終於，因為過度使力而漲紅著臉的他也只得投降服輸了。當大家打量著看他時，他悻悻然說：「但我試了，不是嗎？至少我去試了！」這場舞臺秀，不論是前臺的扮演或後臺的較勁，不可諱言的是，主角都非麥克莫屬，他正在舞臺上自導也自演中。

情境角色與距離——表演與自我

在現代社交關係中，人和人之間的關係非常脆弱，人們都需要一定的安全距離，隱私有時就成了人際關係中的緩衝區，哪怕是最

親密的夫妻之間也會有隱私，隱私讓人與人之間保持了適度的體面，並在某種程度上維護了人與人之間脆弱的關係，有多少婚姻狀況是貌似和平的維繫，私底下卻是深不見底的人性黑暗面。

　　高夫曼將劇場與社會互動的情境相比，當個體在日常生活中表演的時候也和劇場一樣具有前臺（frontstage）與後臺（backstage）的裝置。在現代社會中由於每個人都知道後臺之後還有後臺，誰都無法確定眼前所看到的後臺就是「真正的」後臺，因此後臺便不再是讓人得以放鬆的場所；在前臺時人們上演他們自己的理想圖像、穿上適當的服裝、做出適合的面部表情和使用對的字眼與姿勢；在後臺時人們要在上臺前事先準備自己的角色、紓解因為上臺而繃緊的情緒和身體、以及從在臺上（onstage）努力投入角色的情境中恢復過來。在這當中有許多不同種類的前臺與後臺的不同面向，因為表演的緣故，個體能夠表演出更理想、更美好、更符合社會規範需求的自我，而這對個體而言便是他在面對面互動中所不能缺的部分；因為個體從相遇的當下便開始進行面對面互動，在互動過程中個體會進入所謂戲劇臺上的表演的方式，然而由於個體永遠無法完全符合所有的社會規則，所以就必須依循著社會交往的規則而行動；使用各種行為的策略來讓自己過關（Goffman 1983:2-3）以符合臺上裝扮的角色。

　　觀看電影就是最簡易的觀察，導演讓主配角們穿著服裝的不同顏色、形式，如襯衫、正式的洋裝、西服，呈現其專業、謹慎、冷靜、高知識分子，而夾克、毛衣、休閒等柔軟的布料則呈現出溫

暖、接納、容易接近的印象；有時也利用主角的愛好表演出現代感或孤寂個性，這些抽象的呈現，包括知性、悠閒、藝術愛好等等，都是表演氛圍的營造，尤其在安排情境的轉移時，更是由一些日常的「表演」中讓觀影者去凝聚線索，組織出人物的特質，只要在電影場景中的畫面瞬間呈現這些劇情素材，記憶就會協助觀眾去完成導演所預期的「印象整飾」。就像電影必須將演員與觀眾阻隔，藉助於觀眾的隔離，表演者就能確保觀看他的角色的觀眾，不會成為在另一情境中觀看他的另一種角色的觀眾；與戲劇中表演有部分不同的是，在戲劇中與演員互動的基本上是同一個舞臺上的演員，而在高夫曼這裡除了舞臺上的演員之外還包括其他人，也就是觀眾。因此在這裡所要強調的是演員與演員間、演員與觀眾間多重互動（interaction）過程。

日常生活中「做性別」的擴展

　　西蒙波娃《第二性》書中的名言：「女人不是天生的，而是人造出來的。」在此我們便可將「生理性別」與「社會性別」脫鉤，簡單來說便是，儘管我們生來的身體擁有性徵，然而成為男人或成為女人的過程，其實是受到社會文化因素影響，意即，「男人」或「女人」的內涵，會因文化、歷史、國族、種族、階級等差異而有所不同。多數人固然於出生後的社會化過程中，「理所當然」地將

「生理性別」等同於「社會性別」，就如同古代中國的女嬰，一出生後便需進入將她們「卑弱化」的性別建構過程一樣（廖珮如，2013）[16]。性別社會建構認為：男女兩性間存在許多生理差異及「更多的生理共同性」。然而風俗習慣、法律、文化、教育、媒體等諸多社會制度將某些差異誇大、強化，並賦以優劣、好壞的價值評判。這使得天生的、中立的生理差異延伸為擁有不同資源及不同處境的社會差異，而這些差異又進一步形成權力分配、責任分配、風險分配的不平等關係。

自我的呼喊與實踐

人本心理學家Maslow與Rogers無疑是對「自我實現」論述著墨最多也用心最深的西方學者，更是其核心理論的代表者。Rogers在自我論中有兩個重要的觀念，一為「自我概念」，一為「自我實現」，其中主要包括我是個什麼樣的人（Rogers, 1970）。包括個人的知覺、意見、態度、價值觀等，構成具有獨特性的「我」，Rogers的個人中心論相當強調「自我」及個人對自我的看法。事實上他的人格理論是以自我為中心的自我理論促使每個人都有能力發展自己的潛能，以維持或改善自己的生活，這是我們與生俱來就有

[16] 出自〈多元成家不是核子彈：性別101的四堂課〉—「男人」就該如此？「女人」就該這般？廖珮如，2013，《巷仔口社會學》。

追求成長的基本需求。Rogers的另一人格結構是「理想自我」，它是一個人希望成為的樣子，也就是自己所認為重要、有價值的，人類的行動是有目的，是要致力追求發展的目標；換言之，某種程度來說，我們可以創造自己的生活及改變命運，而非被潛意識的莫名力量操控。

在電影文本中就有幾段是個體對「自我概念」與「自我實現」貼切的描述（見Chapter3），一次是勞倫斯以溺水者自居，向女友佛蕾德告白的闡述，掀起風暴宣告時的那段話：「我不該生為男人，我這樣子苟活了35年，這是犯罪，我偷走了另一個人的人生，我應該成為女人，我不喜歡我的身體。」他決定改變性別，他覺得自己的靈魂與自我飽受壓抑，他向女友坦承自己已經到了在水中憋氣憋到撐不下去的地步，如今，他必須浮出水面，成為一個女人，這是反抗，也是他追求自我的開始。另一次是勞倫斯開始學習如何裝扮女性時的對話，他第一次在浴室化妝，女友佛蕾德坐在地板上看著他描繪眼線時，問他：「怎麼不用大一點的鏡子？」勞倫斯自信滿滿的說，「因為我知道自己是什麼樣子。」勞倫斯能如此篤定的應答，可見對自己有著明確的認知，在某一層面他已完全肯定個體正扮演著自己，不再只是被角色擁抱，而是完全的融入角色自我中；根據米德的研究，發展成一個成人自我的最後階段，就是扮演「概括化的他者」的角色，這是一種內在化的過程，藉扮演各種角色，而在心中自我檢討與反思，以接受或修正對他者的看法與態度。

當個體在尋求自我、面對自我時，常會思考幾個問題：我是

誰？我想要什麼？為了達到目標，我該怎麼做？我能做什麼？這幾個問題關係到個人的認同，也反映了我們內在的世界，及所謂的「自我」。人本理論強調的是：「人是具有自由意志以及理性，也唯有自由意志才能讓你我做出選擇。」Rogers終其一生在追尋實踐的就是成為一個如其所是的人，做自己，也讓別人成為他自己。這意味著，他相信每個人都可以誠實地向自身和環境經驗開放，認清楚生命存在的限制，發現其中的價值與意義，勇敢堅定地相信自己，與自己合一。

　　另一位心理學家馬斯洛（Abraham Maslow），被譽為「人本心理學之父」，他畢生都在投入人類潛能的發展研究，他提出需求階層論，強調人類的動機是由多種不同性質的需求所組成，各種需求間，又有先後順序與高低層次之分，馬斯洛認為，自我實現需求是最重要的，自我實現才是人生存在的目的。自我實現需求人皆有之，而實際上卻只有極少數人能在生活實現中做到自我實現的地步。在西方人文思想中自我實現被視為所有人皆有的內在潛質，雖然外在因素可能會限制或壓抑它，但自我實現追求終究是人生最重要的動力與最終極的意義，也只有當一個人充分發展並實現其潛能時，他才能完全的心理成熟（Maslow, 1968）。換言之，自我實現所指的不僅是將潛能發展，更是要其擴大提升到顛峰圓滿狀態。正如勞倫斯最後以女性的扮相對佛蕾德所說：「我每天早上起床，看見鏡中的我，就是我想要的樣子，我不後悔，好不容易能走到這地步了，我不想離開。」勞倫斯決定選擇做一個女人，決定順從真實

的心聲。過往的勞倫斯覺得他的心靈像座被壓抑於海底的冰山,能
夠被外界看到的行為表現或應對只是露在水面上很小的一部分,而
暗湧在水面之下更大的山體,則是長期壓抑並被忽略的「內在」,
但如今他要勇敢地把被錯置身體性別的靈魂,重新召喚覺醒。

角色性別的「形象」塑造

　　當我們感嘆:「人生如戲」時,是否也展現在性別的扮演上,
如以性與性別觀察,一般而言,差異最多在於一個是由生理構造,
一個是社會文化而來。許多探討兩性關係的相關論述,都對性與性
別有清楚定義,劉秀娟(1998:5)認為,性是生物學上的語彙,
個人是男性或是女性,是因為他們的性器官與基因而定,而性別則
是心理學上與文化上的語彙,是每個人對於自己或他人所具有、顯
露的男性化與女性化特質的一種主觀感受,性別,同時也可以說明
社會對男性行為及女性行為的一種評價。例如,影片中一幕,勞倫
斯與佛蕾德分手前的碰面,女友一見面就問他:「妳為什麼不打扮
正常點?為什麼不穿女性服裝?」對照於兩人仍處熱戀時的自在,
勞倫斯此時回答她的是:「我想這樣的裝扮是你比較喜歡的。」性
別差異中的男子氣概或女子陰柔,一直就是本質與建構的爭議。佛
洛依德就認為,個人自誕生即為性存在物,他聲稱嬰兒一出生非女
性也非男性,而是「多質性的變異的」,就他而言,兒童對自身的

性認同，形成於他們的心理性質，而不是生理性質，最耳熟能詳的就是來自於「伊底帕斯情結」[17]（J. Fiske, 1987: 202）。

跨越了本質論生理論述，進入社會建構論。拉康的理論則又加入了一種新元素，即是社會文化因素，意即將性別的形成置於社會脈絡之下來討論，如此性別開始成為一種性別角色，也就是經社會學習而來的男性化或女性化，而男性化的特質即是我們所說之男子氣概，會展現在工作角色、丈夫角色、父親角色（彭懷真，1996：16-25）。Jeffery Weeks強調，概念化男子氣概必須要有歷史的明確性，而且界定男性氣質，不只從時代背景或性傾向來看，還必須包括各階級、種族與世代各方面，也就是必須要從社會各種混雜性的要素來獲得（S. Nixon, 1997: 297）。如同本片探討的內容，勞倫斯除了深愛女友外，還渴望成為一名女人，在某個夜晚，他向她坦承多年的心願，以「我快不行了，我快死了，再不說我會死的。」來表達多年來，靈魂一直裝在錯的身體裡的痛苦，非要坦承自己的心理性別就是女性，並且也一定要以自己最愛的性別扮演以示大眾，從畫面中所有的觀影人都能知曉，他的告白讓這對情侶的整個世界都暗了；女友雖然選擇勇敢的接受，願意陪他一起面對生活上的衝擊，甚至為他買假髮、挑選適合的衣服搭配、教他化妝，好裝扮化

[17] 男孩因為害怕於父親的權威，害怕自己和女孩一樣會缺乏陽具（閹割焦慮），因此會去認同父親的位置，藉此認同了自己男性的性別。由此看來，佛洛依德所強調並非男人因有陽具而為男人，而是男人因有陽具、又心裡害怕會失去陽具，所以才成為男人，父親的男性陽剛特質，也就是「陽具」能夠帶給男人社會權力，是象徵著他們進入男性特質場域的工具。

身為女人；以滿足他在「精神層面的女性性別」，而不只是「看起來像個女人」，但勉強無法走遠路，最後他們依然分手各奔東西。

性別展演的隱喻展現

　　高夫曼最常使用戲劇隱喻來說明開始和結束的裝置。事實上，劇場的表演的確是強烈的隱喻，許多社會場合都如此以形式化的方式來與其他場合做區分，因此使其帶有儀式的性質。高夫曼將社會中的主體視為一場表演中的演員，通過承受或多或少在螢光幕前的表演壓力，致力在最佳的燈光下展現他們自己。由於高夫曼將劇場與社會互動的情境相類比，當個體在日常生活中表演的時候也和劇場一樣具有前臺與後臺的裝置。因此當劇本可透過電影的藝術視角，來表達許多無法用文字所敘述的情感時，再加上攝影的技巧能夠表達出很多細節，就會呈現出廣大的面向，尤其近年來國際上開始注意多元性別的觀點，也陸續拍攝許多有關的電影，許多有關同性戀、甚至是跨性別者有關的電影及電視劇，也引起了一股不小的討論。就如導演多次運用個體的「扮演」來表達「臺上與臺下」情境的無奈。

　　再舉《雙面勞倫斯》例子，勞倫斯選在母親的生日，作為自己的性別「新生」日，當他以平頭造型變裝出現在走廊時，導演刻意的以高速攝影慢動作呈現，他讓觀影大眾化身成勞倫斯，感受他人

靜默視線中迸射非我族類的刺痛異芒。就如同在陽光明媚的餐廳，勞倫斯告知佛蕾德因「非教學問題」而失業時，服務生也出來湊熱鬧攪和的發問：「你們是一對嗎？同事們都很好奇耶！」佛蕾德頓時從壓抑已久的鬱悶中爆發，她發怒聲嘶力竭的大喊出：「有沒有半個人尊重過他，妳有買假髮給你的男人過嗎？我看沒有吧！當他出門時，我要擔心他被揍得體無完膚，妳有站在我的立場想過嗎？」性別的劇場取徑指出，我們都嘗試著要好好表現出陰性特質或陽剛特質的演員，對性別化的劇本更是瞭若指掌——我們知道怎麼扮演女性或男性的角色，但每個人對演出的方式卻有極迥異的認知。

高夫曼也認同米德的主張：「我們是透過和他人的互動，學會當一個社會的人類，性別展示是傳統、風格各異、正式或非正式，以及有時候是選擇性的。」如同著名的社會學家C. W. 米爾斯（Mills, 1959）指出，社會的想像是一種將我們生活周遭經驗與社會生活世界的深層結構關聯起來的思考方式，也就是說我們的經驗不只是個人的現象，同時也與整體社會結構和型態有密切關聯，這樣的論述放在當代社會現象，尤其是用在性別差異的社會建構思維，特別讓人感覺親切。威斯特和金默曼（West and Zimmerman, 1987）談到有關「扮演性別」的著名文章主張，性別最好被理解為我們每天互動中所必須做的例行公事；人們會依從別人的暗示，判斷要怎麼扮演自己的性別；人時時刻刻都在留意，自己的性別表現「適不適當」。例如，在《雙面勞倫斯》的電影尾聲，身為知名作

家的勞倫斯接受一名有著明顯性別歧視的記者專訪，兩人話不投機，記者冷峻的對著勞倫斯說：「你太高傲了。」勞倫斯回她：「妳難道不高傲嗎？從我們見面開始，妳就沒有正眼看過我一次，這樣是有風度嗎？還是妳怕被我下咒，變成石頭？」[18]此時，記者終於抬起頭看著勞倫斯說：「眼神看著你很重要嗎？」勞倫斯微微笑開：「妳呼吸總需要氧氣吧？那是差不多的意思。」這段看起來無關緊要的對話，卻是勞倫斯艱辛的蛻變過程，包括他能抬頭挺胸的面對他人眼光外，更有勇氣能提出面質，要求適當的平等對待。

社會學的想像與觀察

　　C. Wright Mills提出「社會學的想像」，他是這麼說的：「日常的社會生活，包括我們的想法、行動、情感、抉擇、互動等，是社會力量與個人特質複雜交錯影響的產物。想要分析人們為何有如此的樣貌，為何有如此的作為，就必須了解人們所處的人際的、歷史的、文化的、組織的與全球化的環境。想了解個人或社會其中之一，都必須同時對這兩者有所了解。」Mills認為無論我們認為自己的經驗多麼個人化，其實許多這類經驗都是社會力量影響下的產物。社會學的任務

[18] 希臘神話的梅杜莎本是一位美麗女子，和雅典娜比美爭豔而得罪了雅典娜，雅典娜憤而將梅杜莎的滿頭秀髮變成毒蛇，梅杜莎怨恨自己的美貌被毀了，要讓見到她的人立刻變成石頭動彈不得。

是協助我們，將我們的生命視為個人生命史和社會歷史互動的結果，提供我們一種方法來詮釋我們的生命與社會環境。

電影與社會之間呈現的不只是一種如鏡子般「反映」的關係，更多時候，電影除了是再現真實外，也反映或記錄真實，就像其他任何一種再現的媒體一樣，它描繪真實的方式乃是透過文化中的符碼、慣例、迷思與意識形態，以及透過其媒體本身特別的符號指涉實踐來進行；電影會對文化的意義系統不斷去更新、複製或是評論。

穿透階級的「權力與知識」宰制

「知識與權力」（knowledge/power）是最吸引大學生們的概念和議題之一。雖然大家對傅柯的「知識／權力」琅琅上口，然而「知識」和「權力」兩個概念究竟如何相關？十八世紀時，培根說：「知識就是力量」，在他們的那個時代，知識分子是社會的小眾，擁有知識的人，很容易取得在政府任官、或主導言論等的權力；但身處二十世紀後半葉的傅柯，卻說：「權力產生知識」，這正顛覆人們對自十七世紀啟蒙以來的看法。事實上，當代檢視並揭露西方歷史中，「暴力」、「法律」、「真理」及「正義」之間的權力關係，最著名的作品，應是傅柯的《規訓與懲罰》（*Discipline and Punish*）。Foucault更指出：「人不是天生下來就產生自我的

認識，人的主體性不是與生俱來，而是一種『權力關係』建構而成的。」權力對傅柯而言是「個體」成為「主體」過程的重要元素；這些話顯現，近百年思想家們對於知識和權力關係理解的完全改變。傅柯揭露出一部西方治理術（governmentality）的權力系譜史，亦是一部司法正義下的暴力史。傅柯認為懲罰和規訓不僅是一組論述化暴力的壓抑機制，更具有相當複雜的社會功能[19]。監獄的誕生及其發展的文化與暴力，揭示出一種特殊權力的技藝發展，其各時代規範的懲罰既是司法正義的，也是權力政治的。我們可以看出，雖然近代刑罰已盡力減少對身體的暴力，使因犯的苦痛降低，可是「不管是否有苦痛，司法正義仍對身體緊追不捨」（Justice pursues the body beyond all possible pain）（Foucault, *Discipline* 34）[20]。

對傅柯來說，權力不只是物質上或軍事上的威力，當然它們是權力的一個元素；權力不是一種固定不變的，可以掌握的位置，而是一種貫穿整個社會的「能量流」。傅柯不只將權力看作一種形式，而是將它看作使用社會機構來表現一種真理，將自己的目的施

[19] 治理術（governmentality）是治理技術的論述化、生活化與網絡化，重視權力規劃、知識建造及統治機構間複雜無形的整合協調。傅柯於1978年2月1日在法蘭西學院講授「安全、領土和人口」課程的第四講裡，詳述治理術（如對行為舉止、靈魂和生命的治理）的概念與其歷史由來。他說治理術是從古老的基督教牧領模式與傳統的外交／軍事技術發展出來，治理者透過對其領土、人口、人文、自然的明查、暗訪與監視等，來落實治理於日常生活中並統整國家的社會秩序與規則。請參見傅科的〈治理術〉（*Governmentality*）一文。
[20] 引自：賴俊雄，〈傅柯的《規訓與懲罰》〉，2011年。

加於社會不同的方式[21]。這麼說來，這裡導引出握有權力者可以凌駕他人，可以遂行自己的意志，權力成為一種侵奪與壓制的力量。換言之，握有權力是可確保位置，進行侵奪、凌駕、壓制、支配甚至占有人們的，而無權力，或身處階層的底端者，只能服從甚至連拒絕被宰制都有困難。這也是一般人會將權力視為「惡」的重要原因。當我們說：「換一個位置就換一個腦袋」的笑話時，指的其實是內心最深層的自大後的悲哀。

分析權力如何透過懲罰來進行運作，是一個相當特殊的詮釋架構，而傅柯則將懲罰視為應被理解為權力關係一般場域中的「政治戰術」，主要在於發現懲罰的積極效果，無論多麼邊緣或間接，而非只把它當成壓制機器。（林怡欣，2006）當代檢視並揭露西方歷史中，「暴力」、「法律」、「真理」及「正義」之間的權力關係，最著名的作品，應是傅柯的《規訓與懲罰》（*Discipline and Punish*）。Foucault指出：「人不是天生下來就產生自我的認識，人的主體性不是與生俱來，而是一種「權力關係」建構而成的。」對傅柯來說，懲罰是加諸民眾的權利與管制體系，但是他也幾乎未提到權力的來源或是民意基礎何在。（劉宗為、黃煜文：213，2006）同時傅柯認為懲罰與權力和政府的問題有著根本的關聯性，因此傅柯在分析時特別專注於懲罰技術（個人責任、體制責任）、制度（醫院調處模式、國家醫療政策）和知識上（醫病互動關係）（洪謙德：540-551）。傅柯大量研究有關瘋狂、醫學、現代論

[21] （美）加里·古廷，《傅柯》，譯林出版社，2013年6月第一版，頁54。

述、性等議題,他不只描述了成規,其暴露了在一個專業霸權醫療形貌。傅柯在「權力機制」(Mechanik der Macht)時提到:「權力無孔不入地伸展到個人的活動之中,權力掌握了個人的軀體,滲透到他的舉止中、滲透到他的觀點中、滲透到他的討論中、滲透到他的學習中、滲透到他的日常生活中。[22]」將Foucault當年說的話放眼當代社會中,會發現權力、知識的傲慢只有更過之而無不及;包含因財富、名聲、職位所連帶而來的優勢。傅柯的「權力－知識」觀與韋伯(Weber)的「科層體制」(bureaucracy)的理想期望極為相似,內有專職分工,層級分明,照章行事與用人唯才等,問題是當「科層體制」發展龐大時,權力只會向少數的高層人集中的傾向,當主要決策是由極少數人所制定的,組織內的民主機制形同虛設,「權力－知識」遂形成寡頭鐵律的權威式領導,例如軍事、警察、監獄。

無所不在的偏差犯罪

　　讓我們試著透過更宏觀的角度來看待「偏差行為」這件事是如何被普及看待的?首先,我們要問:偏差到底是如何產生,對於這個社會它又意味著什麼?人們以什麼觀點判斷偏差?《驚爆焦點》

[22] Michel Foucault, Mikrophysik der Macht, Berlin 1976, 32f.,譯自Peter Tepe, Postmoderne Poststrukturalismus, Wien 1992, 285-299。

一片可拿來做此說明，這部描述波士頓環球報記者，調查神職人員性侵兒童事件，最後演變成跨地域、跨宗教的龐大國際醜聞，醜聞中可清楚看到一項具社會學的元素，那就是仰賴對偏差的刻板信念而產生的限制，過去報導這些強暴指控時，沒有太多制度性的回應，甚至沒有什麼公眾撻伐的聲浪。編導湯姆·麥卡錫在訪談中提到：「我想透過這部電影強調一個新聞工作團隊，在被完全支持的情況下，他們的專業能形成多大的影響力，有什麼事會比孩子們的未來更重要？」他也進一步澄清這部電影並非是在批判教會，而是想闡述「為什麼會發生這種事？」，從樞機主教的隱瞞，再到天主教會介入法院，以及對受害者施壓的律師，種種隱瞞造成如今無法彌補的傷害。然而，當它們以數以百計的次數不斷出現，而成了全國性、跨宗派的問題時，便成為一樁在制度層面上的顯著問題[23]。

從法律的觀點來看，偏差行為並不存在，因為偏差若沒有法律規定，便不是刑罰的對象，社會學對於偏差的定義係指是違反當地的道德規範，犯罪則是指實際上已經破壞法律的行為，但不一定會受到官方的制裁。法律只認定犯罪這個概念，但即使是犯罪這個概念，基本上也圍繞在最簡單的原則「罪刑法定主義」，也就是說，一個人的行為是否為犯罪，以及是否可施加刑罰，都必須有法律的規定。因此，純粹法律觀點認為，不論行為人的行為在現實上造成多大的損害，或眾人高度期待刑罰此人，但如果沒有法律規定，也

[23] 梁清，〈影評：驚爆焦點 信仰重要，還是良心重要？〉，《遠見雜誌》，2016年2月25日。

不能構成「犯罪」，更不可以施加刑罰（黃榮堅，2003）。但是這個簡單且明確的定義，卻無法完全解決社會學認知的犯罪與偏差問題之複雜性。隨著社會的變遷，立法者、執政者的變動而不斷變化；不違法的行為可能還是偏差行為；而本質一樣的行為，因為構成要件不合或超過時效，也不是法律上的「犯罪」。從「社會問題的建構主義」（the construction of social problem）來理解，「建構主義」是社會學研究「社會問題」如何產生的一個重要理論；建構主義的核心觀點，即主張「社會問題的建構」並非「客觀的呈現」，而是人們「主觀意識」的建構。那些被當作是社會問題的現象，其實都是透過某些人以「社會問題」的形式向社會訴求（appeal），才被眾人視為「社會問題」的存在。當經由人們解釋或認定是「社會問題」，並向社會訴求的過程，就是建構主義。也就是說，「恐怖攻擊」的社會現象並非客觀地存在，而是藉由人們主動地去定義、理解或認定，讓「恐怖攻擊」被建構成是一個「社會問題」。例如社會新聞事件一再地重複著，像是殺人放火、偷竊、性侵害……等，諸如此類的事件讓我們不禁對社會上發生的犯罪行為感到無力或失望，我們似乎永遠無法解決「這些人」或避免「犯罪」發生。

　　心理學家就有一個實驗，是將老鼠放置在水中，並且容許老鼠最終爬上岸，如果老鼠本身也相信只要堅持到底就可以爬上岸，那麼牠將在水裡「游泳」一段很長的時間；如果心理學家讓老鼠看不到岸邊，使其相信不可能爬上岸，那麼這隻老鼠在水裡很快就淹死

了，因為牠放棄了求生的希望。「習得無助感」就是人放棄改變現況的希望，通常是遭遇重重挫折仍無法改善現況的一種自我放棄，即使將來情境變動，改善有望，個人也會自動放棄。監禁、勞役，就是讓人自我放棄最好的例子。

社會學體制下的照妖鏡

在韋伯的科層體制特質中，其所運作的方式總是不帶情感、例行化以及講求事實，不管是在哪種社會生活領域，像是軍隊、學校或醫療體制，基本上科層組織被精心地「去人性化」韋伯與傅柯頗為類似，都是堅持不對社會整體提出任何核心或統一的概念來進行社會關係與社會制度的分析（劉宗為、黃煜文：287，2006）。韋伯透過不同時代與不同文化的歷史發展分析，指出科層體制具有下列的特徵包括權威階層、專職分工、法令規章、不講人情、資源控制、重視效率、理念類型（Weber, 1947，引自黃昆輝，1988；秦夢群，1997；Hoy & Miskel, 2001）。以醫療體制為例，如討論「醫療過失」時，會去檢視醫療過程或是醫療行為是否有做到「應注意、能注意」之原則（洪謙德：221-240，2001）。因此醫師不會因有醫療糾紛就被視為一個罪犯，而是基於他們在機構中的行為來判斷他們是具有醫療倫理的醫師或是忽略行政程序的醫師，以成大張玉川醫師事件為例，成大醫院副院長蔡森田對張玉川沒有指責之

意，他說：「張玉川使用芝麻油是出於善意，出發點是好的，只是忽略程序而已」（自由時報，2006）。

　　傳統上對於醫病關係的詮釋是父權的（paternalistic）——醫師作決定，病患則言聽計從，這種關係在倫理及法律上，近年來皆已普遍地受到摒棄。在父權主義的模式中，告知同意後的醫病關係是不存在的，醫師往往在未充分了解病人的想法，甚至未經病人或家屬的同意下，即單方面替病人選定侵襲性高的診斷或治療方式。（潘威廷：24，2002）為何醫院中有其特權，其或多或少都會造成不平等與階級支配，就如同一般民眾認為衛生署醫療鑑定結果大都來自「醫醫相互」，因此我國在鑑定結果或是法律訴訟結果，大多數都是以「無過失」結案。（洪謙德，2001：95-116）因此作者嘗試將電影《飛越杜鵑窩》作為社會學想像下的照妖鏡，將一個大致與世隔絕的精神病院作為科層組織控管的呈現，在這個封閉空間裡，角色分成兩大派：一邊是醫護人員，由鐵腕作風的護理長主導；另一邊是精神病人，由麥克墨菲帶頭跟護理長作對。這兩方的鬥爭就是全片的核心：護理長譬喻高壓統治的暴君，精神病人就好比受壓迫的人民，而帶頭搗蛋的病人麥克墨菲是追求民主的人權英雄。

電影之於社會的延伸與牽絆

　　引述法國理論家梅茲的說法：「電影是一種很難解釋的東西，

原因是他們很容易理解。」也就是說,當我們在看電影的時候,可以很容易了解人物角色的言行與所做的決定,但是我們不見得能就此提出一套合理的解釋。換言之,當人們覺得自己看懂一部電影時,不同程度的意義就是這個故事已經是被解讀,而且往往也就是接受。電影巧妙的容許人們有著無窮的想像平臺,當人們依著他們的社會文化背景,站在不同的解讀位置時,電影提供給我們的又是完全不同的類型經驗。

　　社會學家Emile Durkheim曾說,「個人與社會是一種『互相滲透』,是個別的人和社會體系之間的『互相貫穿』」。在電影《悲慘世界》最能一窺「法律與統治」的模式,人們甚至是完全臣服社會制度下的警察權力,而不會追問究竟是什麼使權力合法化?在雨果的筆下,即使改過自新的尚萬強已完全脫離與本名的任何聯結,並且有所成就,民眾依然對犯罪者曾經錯誤的標籤繼續排斥;顯見十九世紀法國普遍的主流觀點,犯罪之原因、責任、後果,理所當然皆須由罪犯扛起,因而從法庭宣判起,罪犯即背負著社會賦予的認證,在集體的標籤化過程中,必須受到差別對待和歧視。這個論述在雨果的筆下當時的法國社會,是非常明確的,其律法和刑罰對是非善惡的判別過於簡化,甚至指出監獄僅是一種執法的運作弊端,而非解決問題的答案,也就是,人們被其所創造的制度招住,而落入制度的鐵牢中。當代的臺灣社會,雖然逐漸減少偏見與歧視的情形,但是偏見與歧視卻時常出現在日常生活中,對於性別、外籍配偶、政治、族群、地域等偏見,無形中都藉由大眾傳播媒體深

刻印在每個人的心中，偏見與歧視依舊是常見的社會問題之一。

電影無窮盡的寫意符號

在生活中，你我是無時無刻不替他人貼標籤的，例如在街上看見有人穿得破爛、頭髮髒亂、散發異味和一個西裝革履合宜修飾的人，當下即會給兩者不一樣的評價，甚至會給一個標記；也因此企業文化中的制服，各職場中的工作人員裝扮，其實都多多少少隱含了社會階層無形中給予的「角色」、「地位」與「職階」。Goffman 就對於自我表達方式的解讀，他提出了根據個人門面[24]（personal front）所發揮的信息，分為「外表」（appearance）和「舉止」（manner）。外表可以告訴他人，表演者處於什麼樣的社會地位，而了解其社會地位可以推論其行為涵義，配合適當的舉止更能突顯角色的個性（Goffman, 1959/1992）。例如，開會時長官遲到，可能是要表現自己的重要性，以顯示少了他們會議就無法開始。

觀看電影是最簡易的觀察，導演讓主配角們穿著服裝的不同顏色、形式，如襯衫、正式的洋裝、西服，呈現其專業、謹慎、冷靜、高知識分子，而夾克、毛衣、休閒等柔軟的布料則呈現出溫

[24] 個人門面是指表演空間中，使我們能直接對表演者產生認同的部分，包括衣著、性別、年齡、種族特徵、身材與相貌、姿勢、談吐方式、面部表情、舉止等等，這些特徵將會對應到社會認知的地位或職稱，而表演中的情境也同時定義著他們對現實的看法。

暖、接納、容易接近的印象；有時也利用主角的愛好表演出現代感或孤寂個性，這些抽象的呈現，包括知性、悠閒、藝術愛好等等，都是表演氛圍的營造，尤其在安排情境的轉移時，更是由一些日常的「表演」中讓觀影者去凝聚線索，組織出人物的特質，只要在電影場景中的畫面瞬間呈現這些劇情素材，記憶就會協助觀眾去完成導演所預期的「印象」。

就某種層面而言，任何事物都是一種象徵。美國人賦予一塊有星條的布意義，並且稱它為國旗；或賦予一件前面有扣子的布為衣服；文字是我們最重要的象徵物，因為我們能用它賦予事物意義，沒有文字就不可能如此。

在想像中排練的人生

事實上，每個人都在學習以相同的方式詮釋符號，使溝通更順暢；當別人皺眉頭時，我們就知道他不高興；微笑代表快樂，若別人流眼淚時一般的反應是問「你怎麼了？」我們對象徵物的共識，幫助自己有更好的互動，因為我們都知道別人行為意思是什麼，也就是說，我們知道別人的意圖是什麼。就像布魯姆（Blumer, 1969）所說：

「人類必須解釋對方所做的事或所想的事，才能持續

保持互動……因此，別人的活動有助於修正行為；在
面對別人的行動時，個人可能會放棄自己原有的意
思，重新修正、檢查、暫停、加強甚至換掉。換言
之，別人的行為可能會和自己原先計畫去做的相反或
一致。因此，就要重新修訂這個計畫，或換另一個不
同的計畫，個人會用某些方法把自己的活動和別人配
合在一起。（p.8）」

　　因此，象徵互動論與交換理論相比，顯然更關注人類互動的現
實面。但是，象徵互動論的重點在互動之主觀面——每個人的方法
都不同，是無法涵蓋到每一個人。象徵互動學者認為我們還可經由
社會互動獲得對自我的感覺，我們賦予事物意義它才變得有意義，
這個理論可以分析所有的情境。

　　從社會學家米德（Mead）的觀點而言，象徵（symbol）是任
何可以傳達思想與情感的人、事、物。米德認為，自我是從社會互
動中產生的，人類在互動中「扮演他人的角色」（taking the role of
the other），從而把真實的其他人和想像的其他人的態度都轉化為
自己的。他運用庫利的鏡中自我（looking-glass Self）這一概念，
提出一種假說，認為「主我」（I）和（如別人所見的）「客我」
（Me）之間不斷地交相影響。米德認為心靈、自我是透過他人對
自己的反應，在互動中逐漸修正、理解自己的思考與行為，通過扮
演戲劇中的角色和「在想像中排練」（imaginative rehearsal），把

社會群體的價值觀內化為自己的價值觀。以電影來說明象徵互動是最恰當的，因為一般文字的書籍是很難具體的呈現人們互動的歷程，眼神、穿著、表情、動作、情緒、說話的語氣、距離。事實上我們的自我呈現卻多半透過穿著與儀態等非語言線索，以及所處的互動情境而加以彰顯。（樊明德，p.72）

　　電影是影像複雜的精密計算，這樣的產物需要被理解，被閱聽人經過腦內既有的文化符碼再去聯結與想像處理，形成一種再解釋的可能，電影作為一個文本還承載了哪些文化符號，個人的或普世的價值觀，以及影像本身作為一種傳播的工具，是一種社會實踐的可能，這種解讀不容易，因為影像美學經常會是主觀的。澳洲的文化研究學者Graeme Turner在《電影作為社會實踐》一書的前言中就曾談到：

　　「目前，電影在我們文化中的功能已經不再是作為一種簡單的展示性審美對象而存在。無論對於製片人還是觀眾而言，通俗電影的主要任務就是為觀眾提供快樂，但這並不是說麻痺觀眾或者『向他們大腦裡灌輸垃圾食品』。事實上，通俗電影提供的樂趣確實與文學或美術作品很不相同，但是他們同樣值得我們去理解……電影對於拍攝者和觀眾都是一種社會實踐：從影片的敘事和意義中我們能夠發現我們的文化是如何認識自我的。」

　　好的電影不僅僅只著眼於商業利益，而是要適度的加入人道關懷。雖然「良知」是一種理想化的特質，和社會現實有差距、碰撞，談太多太深都會使電影太過苦悶、乏味，而減少商業利益，但是，電影的人道關懷及影響力正在此。

性別扮演與情愛流動
——《雙面勞倫斯》

前言

要把東西看得清楚，必須把它放在適當的距離。但是人們常會因為想看得更仔細，結果把它放得太近，反而看不出原貌的；但如果因此把它拿得太遠，也同樣無法分辨清楚；親密關係就像這樣，它必須是有點黏但又不能太黏。Dindia, Fitzpatrick & Kenny曾明確表示，沒有任何親密關係可以承受資訊完全公開的考驗。因此，親密關係雖然包含大量的自我揭露，親密關係的維繫卻也需要相互尊重對方，保留些許私密空間。

現代愛情的價值觀與以往有著相當顯著的不同，是整個社會結構改變，還是性別意識已經覺醒？當代社會人們努力實踐自我的同時，親密關係是否也出現了質變？當自我與親密進行拉扯時，會呈現哪一類型態的愛情起始，繼之會產生何種影響，而這些是人還是社會結構的問題？對於握有強大力量的媒體而言，宰制閱聽人的思維已是一種司空見慣的習性，尤其察而不覺的性別再現時；換言之，在呈現電影文本時，權力的運作是會相互交錯，不斷較勁的結果，因此不論任何一個團體在形塑世界觀時，都必須同時考量性別、種族和年齡等不同面向。問題是電影的內容的真假虛實該如何作區分，觀影者能否具反身性思考，判斷其中與社會現實面的關聯。

無法遏止的雙面旅程

《雙面勞倫斯》是一部以「跨性別」情愛糾葛為主題的電影，劇情描述環繞著身為跨性別者的悲哀，透過多重的象徵手法，闡述外在環境與內在自我的拉扯，呈現出個人對自由意志的積極爭取，隱喻社會各層面敵意與歧視的眼光，也強烈表達對社會原有體制不滿的憤怒與抗議，是部潛藏高度批判性主題的電影。部分的情節雖是虛擬，但也正展現了現實生活中個人與社會行動、社會結構、團體、組織與權力關係的真實內容；換個角度來看，虛假的電影情節也正展現了現實生活中人際關係的真實內容。作者期待透過本文深度的檢視，提出不同視角的見解，將潛藏社會意涵的電影文本與現實社會作相互呼應，作為電影文本與社會的有機聯繫，進而喚起自身對日常社會中的體驗。

《雙面勞倫斯》是法裔年輕的札維耶‧多藍身兼編導二職。故事的愛情歷程橫跨十多年，男主角勞倫斯，是一位才華洋溢的作家也是受歡迎的大學講師，他那活潑率真的女友佛蕾德，則是電視媒體的工作者，是一對彼此吸引熾熱相愛的伴侶。在某次準備搭機旅遊的假日，勞倫斯掀起風暴的宣告：「我不該生為男人，我這樣子苟活了35年，這是犯罪，我偷走了另一個人的人生，我應該成為女人，我不喜歡我的身體，但我不是同性戀。」他決定改變性別，要用女性的身分繼續愛著女友佛蕾德。憂傷驚慌的佛蕾德說服自己，

接受變裝打扮為女性的情人，並努力支持他的改變，但社會的觀感、自身的人生規劃，以及重新認知所愛人的外在樣貌，讓佛蕾德的堅定漸漸塌陷，她無法抵擋世俗的眼光與輿論壓力，終於出現難以弭平的裂痕；性格強烈又互不相讓的兩人，牽扯出一場既熾熱又無解的狂暴愛情，從轉變、崩裂、醒悟到重建這趟無法遏止的雙面旅程。

　　跨性別主題的電影，一向難得出現，尤其在主流電影中，往往只是扮演著詼諧搞笑的丑角，或是聚焦在特定場景，畢竟電影製作，往往不只是純創作而已，而是在娛樂、商業市場、技術等眾多因素考量的結果。但《雙面勞倫斯》的文本題材觸及層面廣泛，除以跨性別的愛情為切入，讓觀影者細膩檢視勞倫斯（Laurence）與佛蕾德（Fred）兩人之間如何從愛情支持到最後爆發崩潰的複雜情緒，全片雖聚焦於普世的愛情困境與自我追求；更帶入原生家庭對「跨性別」的誤解、職場的性別歧視、工作權惡意的侵占剝奪、生活充斥的敵意輕蔑、母親的逃避到認同、偽善嘲諷的騷擾，是一部關於如何由邊緣人跨進「我要成就怎樣人生」的電影，透過導演有層次與組織的拼圖，終見其完整詮釋「自我實現」[25]的全貌。

[25] 心理學家羅吉斯（Carl Rogers）相信：「自我實現的傾向」促使每個人都有能力發展自己的潛能，以維持或改善自己的生活，這是我們與生俱來就有追求成長的基本需求。另一位心理學家馬斯洛（Abraham Maslow），以提出生理、安全、歸屬與接納、自尊、自我實現五個階層漸進的「需求層級理論」著稱，他主張這些逐步滿足的需求能建立良好的基礎，最終成為一個潛能完全發揮、人格協調一致的「自我實現的人」（self-actualized individual）。

重新定義下的「性別扮演」

電影開場是煙霧瀰漫下勞倫斯瀟灑的身影，他穿著綴有桃紅色滾邊的湖水藍硬挺套裝，肩頭上別出心裁的設計，宛如可以飛天的翅膀，寶藍與桃紅則代表了性別的色系，俐落的服裝線條暗示勞倫斯的自我風格；儘管一路上充滿人們以疑惑、驚懼、鄙夷的眼神聚集觀看，但他只是從容孤獨地穿梭在大街小巷中；銀幕上的他，自信而高貴，自由而美麗。導演讓一段媒體記者對勞倫斯的訪問聲音作為序幕：「你在尋找什麼，勞倫斯安利亞？」「我在找一個人，一位能了解我的話，能與我溝通的人，雖然不是底層階級，卻不只會關心詢問邊緣人的價值與權力，是會想要了解那些渴望恢復正常的人。」勞倫斯溫文鏗鏘的回答，直指電影核心價值。

全片以倒敘的方式回溯過往。那是1989年，當時的勞倫斯正被文學獎的光環圍繞，他既是大學講師、又是才氣縱橫的文壇新秀、身邊還有新潮前衛的導演女友，他何須改變現狀？其中關鍵性的一幕是在一個大雨的夜晚，勞倫斯獨自走在街頭，在街角避雨時，他和周圍的人都陷在玫瑰紅的光暈中，這時有位女郎嘴角勾勒出一抹迷人的微笑，側臉望向他；美麗的女郎是勞倫斯內心深層欲望的投射，紅色則擴大了他這種不安和煩躁；就是那個當下，在冷暖色光的對比中，勞倫斯再也無法克制自己成為一個女性的欲望。隔日的黃昏，勞倫斯準備外出晚餐，誰知女友方向盤一轉，宣布現在就要

去機場，她已經事先訂好去紐約的機票了，而且為自己這個瘋狂的
點子高興得又叫、又鬧、又開香檳的歡呼著。勞倫斯突然按捺不住
情緒的在車廂內大喊：「妳閉嘴好嗎？我今天沒有去學校，我不想
去旅行、我不想去紐約，我有事要告訴妳，很重要的事，我快不行
了，我快死了，再不說我會死的。」此時汽車正駛入自動洗車場
內，嘈雜的洗車聲，勞倫斯終於爆發了，巨大的毛刷在玻璃上移
動，強大的水柱如滂沱大雨不斷的來回洗刷，勞倫斯宣洩後的沉默
與女友聽後的淒涼無力，形成空氣中瀰漫的寒意，化作一片冰冷的
湖藍；導演用鏡頭把二人的五官和表情放大，持續的使用大特寫鏡
頭對著勞倫斯，再赤裸裸呈現在銀幕上，他讓情感的傳遞暢通無
阻，縮短著觀影者與勞倫斯的心理距離。

　　勞倫斯鼓起勇氣向女友與自己的生活投下一顆震撼彈，之前他
就曾向女友預告似的敘述了一段自己小時候與表兄妹們在游泳池內
玩「誰能在水底憋氣最久」的遊戲，當時他只是輕描淡寫的表示，
最後我贏了，因為很簡單，我憋到自己的肺都要爆炸了才浮出水
面。35歲的勞倫斯，覺得自己的靈魂與自我飽受壓抑，他向女友坦
承這麼多年來，已經到了在水中憋氣憋到撐不下去的地步，如今，
他必須浮出水面，成為一個女人，他們就在一來一往對話中，試著
釐清彼此對事實真相的了解：

　　　　「你幹嘛不跟我說你是同性戀？」
　　　　「我不是同性戀。」

「你是同性戀這沒什麼大不了的。」

「我不是喜歡男人，我只是不該當男人……這是不一樣的。」

「我已經這樣生活了35年，但這不是真正的我，這是罪惡的，我就像個罪犯一樣，竊取了某個人的人生。」

「你竊取了誰的人生？」

「我生來該成為的那個女人。」

「但你討厭的自己，正是我愛的那一部分。」

　　這一幕導演給人近距離的壓迫感，畫面是兩人面對面的側臉，強烈的表現出這時的佛蕾德因深愛勞倫斯，顯得十分矛盾、不安與被欺騙和震驚的感受。女友佛蕾德忍不住問：「難道我們的這一切都不是真的，你在等待區等待你的真實人生，我呢，我只是你的等待區嗎？等著我發現你都在騙我，一騙還是兩年？我需要離開你一段時間，我需要點時間想想。」這段過程，對他們雙方而言都是最困難的適應，因為所有人都生活於社會的框架內，只要有所不符，必定會受其規範的撻伐。高夫曼在他的著作《框架分析》一書中將框架定義為人們用來認識和解釋社會生活經驗的一種認知結構，是「個人將社會生活經驗轉變為主觀認知時所依據的一套規則」，這種認知的轉變對任何人都是繃緊的情緒。就如同沙特在《存在與虛無》（l'Être et le Néant）中提到的：「我們就好像生活在一種永恆的、人要逃避的恐懼之中，我們恐怕人會忽然一下超出和迴避他的

身分。」（Sarte 2004[1943]:77）在此情境中，面對未來的相處，勞倫斯與女友佛蕾德要如何以「扮戲」的方式來加強、製造並表現出符合社會規範的自我形象？抑或就直率的作自己？

　　佛蕾德當下選擇勇敢的接受，願意陪著勞倫斯一起面對生活上的衝擊。她的內心一如她回應母親與姊妹的勸告後回答的一段話：「我離不開他，我要等他甦醒，等在他身邊，我不能放棄他。」字句之間充滿著她對他的愛與不捨。為了實行變裝的行事曆之約，小佛開始為勞倫斯挑選適合的衣服搭配、更教他如何化妝，她一點一滴的為心愛的男子，打扮化身為明豔嫵媚的女人；滿足他「精神層面的女性性別」，而不只是「看起來像個女人」。勞倫斯第一次化妝時，佛蕾德坐在地板上看著他，問他怎麼不用大一點的鏡子照，勞倫斯自信滿滿的說，「因為我知道自己是什麼樣子……」多年來，勞倫斯一切行為舉止都在符合他人的期待，不逾越角色分際，也符合正確的面部表情和姿勢，但他始終無法真正自由的扮演自己，甚至無法確定眼前後臺就是「真正」能放鬆作自己的後臺，以至於出現無法呼吸，快要死了的呼喊。高夫曼就說，在前臺時人們上演他們自己的理想圖像、穿上適當的服裝、做出適合的面部表情和使用對的字眼與姿勢；在後臺時人們要在上臺前事先準備自己的角色、抒解因為上臺而繃緊的情緒和身體、以及從在臺上努力投入角色的情境中恢復過來；此時此景，雖只是一場裝扮的描述，但卻是勞倫斯終於真正放心自在作自己的第一次。這段戲，導演由門兩側的牆壁拍出這對戀人的表情，卻又刻意的將銀幕擠壓得十分狹

窄，採用動力框的手法營造，讓人有窒息的視覺感受，暗示勞倫斯的前路充滿未知的艱險。

　　勞倫斯終於變裝出現在學校，無論是教室裡的學生或觀影的大眾，其實都同步的倒抽一口氣，他以襯衫的紅表露被抑制的內心，以套裝的綠色嶄露對生命的愛與包容，也從這裡開始，他的內心逐漸與過往的形象道別。此時的「臺上」不僅僅只是電影銀幕經過精心策劃，控制修飾與表達所展現出的角色，在某一程度中，他們所表現的是為展現理想的自我或企圖達到某種目的的印象修飾。下課後的勞倫斯穿越學校的迴廊，準備走向餐廳，導演讓背景音樂響起，此時，只見一位身高180公分的她，頂著小平頭，帶著炫目單邊流行耳飾、自豪微笑地走出走廊，儘管身旁是詫異的眼神、儘管是睥睨的表情、儘管是不解的問號，對此時的勞倫斯都起不了作用，勞倫斯彷彿是一個不真實的怪物，遊走於人世間，滿足他者的獵奇心理，接受著傳統法則的評判。在員工餐廳，有好奇的同事靠近他輕聲的問：「你這是反叛嗎？」勞倫斯俏皮的回他：「不，老大，這是革命。」此時的勞倫斯內心已有相當大的改變，他所關注的焦點不單單只是身邊人們的印象，他開始更在意自己想要表達的；甚或在意識或潛意識中他已將融入與社會的抗衡，象徵著自我意識與社會形塑之間的鬥爭。

愛的侷限與糾結——「破繭成蝶」

　　為了表示自己對勞倫斯的支持，小佛甚至主動選購美麗的假髮作為耶誕禮物，她也與自己姊妹主動溝通，說一些支持的話，諸如，我們每個人也不見得正常到哪去，他只不過是想打扮成女生，還是可以結婚生子，再說，畢竟我們這一代應該可以接受這個現實，但是，她的自我催眠與說服並沒有真正為她日漸紛亂的心意帶來穩定，她越是這麼做，內心誠實的另一個聲音也就越發尖銳。她是愛勞倫斯的，不過，是男性的勞倫斯。深愛勞倫斯的佛蕾德失去原本瘋狂笑鬧的生活，來自四面八方的質疑、歧視與壓力甚至讓佛蕾德罹患了憂鬱症，她失去了導演的工作。與勞倫斯在一起的生活，既考驗她對身體的接受度，也粉碎原本主流關係的想像與保護傘，其中壓垮駱駝最後一根稻草的是，她竟然發現自己懷孕了；惶恐下，只見她對著他們的夢想——「黑島」的風景照片凝視，那是他們一直嚮往的度假勝地，導演此時讓銀幕畫面進入深沉憂慮的黑藍，所有的觀影者都覺得自己也快要被吸入相框中遙遠的黑島，銀幕由天明到暗夜、色彩由濃郁轉為黑白；佛蕾德在對未來充滿不確定下，決定拿掉她與勞倫斯的孩子。一個週六的上午兩人相約外出用餐，餐廳內所有的人都用著異類的眼神看著她倆，不是偷窺的看，是明目張膽的直視與不屑，語帶尖酸刻薄不懷好意的年長女侍對著勞倫斯問：「你也來點咖啡吧？這位先生，還是小姐，不好意

思啊，這身打扮，真的是看不出來，你要咖啡還是紅茶？您們是一對金童玉女嗎？還是在假裝扮演嗎？」憤怒與挫折的佛蕾德，對著服務生開始叫罵，她心中怒氣狂湧，斥責服務生只需要負責端盤子和上咖啡就好，不用自作主張的問廢話，近似歇斯底里的小佛大喊：「在這個討人厭的城市裡有沒有地方能讓我們自由呼吸？有沒有地方能讓我們平靜的生活？妳有站在我的立場，了解我的生活嗎？妳沒有這種權力跟我說話。」情緒宣洩後，她拿起外套離開餐廳；當下的勞倫斯以為佛蕾德挺身替他出氣應該感到開心，他邊道謝邊說，「妳會治好我的」，但此時小佛卻開始不斷的大嚷：「拜託，我跟你之間到底誰才需要被治好？你讓我靜一靜！」旋即搭車離開。她曾為愛一度窒息自身的意念，最終仍決定順從真實的心聲，雪白的路上，獨留勞倫斯，就在那天小佛的內心已選擇離開，她只是在等待另一個男人來敲門。

　　在我們的社會中，受汙名者會學到各種身分標準，儘管無法符合它們，還是會把它們應用在自己身上；因此會表現為如前所述的身分識別的擺盪，也會表現在個人展演與汙名夥伴之間的關聯。Goffman（1963）在 *Stigma* 一書將「汙名」[26]定義為一種使人遭到貶

[26] stigma常見的中文翻譯為汙名與烙印，本文會視情況來交互使用。Goffman（1963:1）提到，stigma一詞源起自希臘人在奴隸、罪犯、叛徒身上加諸的記號，以使其公然受審。這樣來說，「烙印」就是個比較適當的翻譯詞。Kleinman（1994）著作的中文本《談病說痛：人類受苦經驗與痊癒之道》（陳新綠譯），就比較傾向以「烙印」作為stigma的中譯（例如，第十章的標題為「病痛之烙印與羞恥」）。但是晚近stigma的意涵不限於懲罰性的身體記號，因此本文多採用另一種常見譯法「汙名」。

抑的特質，強調透過汙名是「人們會把一個完整的普通人看扁為一個玷汙的、被看輕的人」，並非某些特質必定會受到輕視，而是由他人的行動才將特質變成刻板印象，這與標籤理論強調貼標籤的動作（而非行為或特質本身）決定好壞評價的觀點類似（Becker, 1963）。

　　當晚，佛蕾德決定參加朋友多次邀約的化裝舞會，她特別拿下了勞倫斯之前送的蝴蝶定情項鍊，開始以強力的水柱噴灑自己，從頭髮到腳趾的每一方寸間。她精心打扮著，從眼彩、唇色，蔻丹、高衩裙襬，露背華衣；她面若桃花的在舞會華麗亮相，要成為舞會中的焦點女王，要透過狂歡來釋放壓力，要結識心儀的男士開始新的戀情。分居沒多久後，勞倫斯約了女友在咖啡廳見面，他心知肚明的主動問：「這一個月，你們總共幾次？我問妳，妳給我一個數字。」藉由出軌找到情緒出口的佛蕾德，心虛的默不作聲，勞倫斯又再繼續問：「我要個數字，是5次還是6次？妳不講話，就代表就是7次了。」勞倫斯逕自代替女友小佛說出了答案。許多時候，導演必須刻意的將演員與觀眾阻隔，藉助於觀眾的隔離，表演者就能確保觀看他角色的觀眾，不會成為在另一情境中觀看他的另一種角色的觀眾；此時的重點是二人的對峙，導演用鏡頭說話，讓你我清楚觀看他倆的神態，因為臉孔是會說話的，眉毛一牽、嘴角一動、眼神一閃，都牽動著千言萬語；其訊息表徵往往比說出的語言更強大；勞倫斯既憤怒又傷心的問小佛：「妳這樣就平靜了對不對？和我在一起，妳就不平靜，妳想要什麼？一個孩子嗎？一個房子嗎？

我可以給妳這些，我會改變，現在只是一個調整階段，這很正常，這不是我們的錯，只是我們還沒有機會驗證……。還是，妳已愛上他了？」勞倫斯問出了他最在乎的一句話後，女友平靜的點點頭，隨即脫口而出：「為什麼你今天不穿女性服裝？你為什麼不打扮正常點？」是自以為是，也是曖昧的嘲弄。只見畫面呈現靜止，但是背景的〈命運交響曲〉樂聲卻是張狂的；被背叛但仍維持高姿態的勞倫斯口氣平淡的喊出：「小姐，結帳。」後翩然離去；在淚眼婆娑中，佛蕾德看到的是自勞倫斯口中吐出的羽化蝴蝶，彷彿是新生的勞倫斯，已如蝴蝶破蛹而出，畫面詭異又奇美，這也是他對她的道別，也是他對情愛無痕的幡然醒悟，包括彼此未言明的悲傷、憤怒和怨氣。無言是勞倫斯和佛蕾德劇場臺上的戲碼，很顯然，臺下的親密關係也隨著蝴蝶這個有意無意的元素，貫穿出「破繭成蝶」的情愛新生。

母親，共同脈動的覺醒

　　導演深刻細膩地處理勞倫斯與女友、家人之間的關係，除了戀人佛蕾德外，母親一直是勞倫斯心中最大的依靠。勞倫斯第一次告訴母親有關他準備要置換性別這件他埋藏在心中的想法，母親的反應是逃避，拿不能傷害他父親為藉口，不願面對正要改變的兒子。她面無表情的聽著，嚇得勞倫斯頻頻追問：「媽媽，妳有在聽我說

話嗎？我在講很重要的事啊，妳這是什麼反應？妳怎麼都沒有反應？妳有問題要問我嗎？妳有沒有被嚇到？」不知所措的母親在街上快步走著，回到室內，她衝進廚房點起香菸緩衝情緒，靜靜的看著勞倫斯說：「不然你要我有什麼反應？說我不知道嗎？我沒問題好問啊，想要我有什麼反應嗎？要嚇一跳嗎？你從小就愛變裝，我以為你就是同性戀，還是你瘋了嗎？」然後，她一字一句交代勞倫斯，「記著，先不要告訴你爸，你爸爸不會想要看到你變女人的，千萬不要讓他看到。」母親自有她的處世原則，她對勞倫斯說出：「Never let youself be surprised.」頓時回到小男孩心態的勞倫斯怯怯的問著：「所以，媽媽，妳還會繼續愛我嗎？」母親反問勞倫斯：「你究竟是要變女人還是變傻瓜？」她一方面訝異驚嘆兒子勇敢地表白，一方面也在問自己同樣的問題，母親的心境充滿掙扎、失落與逃避，兒子的女友佛蕾德呢？她已預備好，完全接納與認同嗎？

　　第一次變裝打扮的勞倫斯，刻意選擇母親生日作為他結束身體與靈魂錯置的新生活，他興沖沖地去火車站等母親下班，送上刻意準備的貂毛筆當生日禮物，卻冷不防被母親訓斥：「這很貴呢！」隨即就問起勞倫斯何時開始變裝，她強顏歡笑的推拒兒子要送他回家的心意後，匆匆離開；被母親冷峻的表情與反應刺痛的勞倫斯心中怎會不知；導演讓女裝的勞倫斯，獨自站在一面白牆前，背景的上方是占據畫面整體三分之二傾瀉的紅色流蘇，沉重的圖像就像勞倫斯頭頂著來自世俗的重壓，陷入迷茫；此刻的背景聲音是女友的

問話：「我們夏日出去走走好嗎？就去黑島如何？沒人知道，可以尋求寧靜。」

　　冬末，勞倫斯任教的學校召開檢討會議，如審判般，七位滿臉嚴肅的主管與同事們圍坐一桌，主管遞給勞倫斯一疊信件，說：「學校並不想傷害你，都是為了你著想，這是個自由社會，也跟你的教學品質無關，但家長寫了信到教育局，校方必須要處裡。」就在以家長會中有人提出質疑，一些專欄報導、最新醫療期刊指稱變性是心理疾病，教育部打來關切的電話種種為由，強迫他離職；勞倫斯看著一張張冷漠又熟悉的臉，問著：「那我還要謝謝你們，因為我要為我好的教學品質而離職，社會上有公義嗎？還是早就蕩然無存？當教育遇上政治總是這樣的牽扯。」有同事還想發言，祕書例行公事的宣布：「提醒你，今天是禮拜五，書桌櫃子在星期一前都要清理完畢。」他靜靜離開默不作聲但曾經同事的七位陌生人。影片的鏡頭移向牆壁上的一面小黑板，上面書寫的文字是「戴荊冠耶穌」。[27]這是一個極其強烈又沉痛的控訴，導演以此暗喻，對勞倫斯孤單一人的差辱，是莫須有的苦刑。

　　被學校開除的那天正是大雪繽紛，勞倫斯獨自來到酒吧，走來位彪形大漢，用手輕輕的拍他肩膀，對著勞倫斯輕蔑嘲弄的說：「你這是什麼裝扮啊？」挑釁的言語與表情激怒了受傷的勞倫斯，他拔下耳環就動手揮拳，可想而知，他是如何被拳打腳踢到頭破血

[27] 典故源自於《新約聖經》約翰福音中耶穌被捕時，羅馬帝國的猶太行省行政長官彼拉多說的話，要眾人看著耶穌。

流；全身掛彩的勞倫斯獨自走在街頭，心中急著想打電話求援，但那副狼狽與濃妝下充滿傷痕的面容，只會讓人退避三舍；此時走來一位好心男性，一位跨性別的變裝者，帶他回家借他電話使用。勞倫斯打出的求救電話是給母親，「媽媽，妳今天休假對不對？我們可以碰面嗎？妳可以出來嗎？我去找妳。」但母親回絕了，不管勞倫斯的哀求，堅決不肯見面。勞倫斯壓抑的情緒終於爆發，他開始哭泣：「我跟妳切斷聯絡，是因為在我無法面對自己之前，我不敢面對你們，改變之前的我不是我自己，但現在的我卻又好痛苦，媽媽，我們下週見面，去博物館走走，看展覽好嗎？」掛電話前，勞倫斯又重複的問著母親：「媽媽妳不愛我了嗎？」母親無法理解，勞倫斯突然就此消失不再聯繫的原因，以及這之間一連串的變化，但憑著母親的直覺他知道兒子有問題了。

首次扮裝時勞倫斯曾開心的強調：「這是一場革命」，問題是，他終須認清這個社會的現實面，他必須堅定自己的心志，不再依賴其他人。與小佛分手的那天風雨交加，開門的是母親，勞倫斯全身溼淋淋的站在家門口，她忙將勞倫斯拉進屋內，或許受到兒子悲痛的感染，母親憤怒地搬起電視機砸毀，這是丈夫之前交代要搬上樓，而母親原本是要勞倫斯搬的；就像一種宣誓般，她微笑的看著兒子，不理會一旁滿臉驚愕的丈夫，飛奔的拿起大衣就拉著勞倫斯往外走，戶外開始落下紛飛的大雪，母親疼惜的為勞倫斯撐著傘，企圖能遮擋一些雪花，她溫柔的輕撫勞倫斯的臉龐，是認同更是憐惜兒子的人生變故。這段情節為後續母親的改變作了事先的鋪

陳，強調母親終於擺脫父親實質的控制，也成為母親走出自我的一
個關鍵，有極明顯的男女主客易位的影射呈現。

多年後的某天，勞倫斯與母親在餐廳用餐，盛裝打扮的勞倫斯
興高采烈的向母親報告工作近況，告訴她，自己發展得不錯，可以
多匯一些錢回去、案子也接得不少、很多稿子都等著他批改，突然
話鋒一轉，他讚美起母親：「妳的妝、妳的眼睛、衣著，好美。」
母親靜靜的盯著他說：「你也是。我決定搬出去住，我已經搬出來
了，租了間公寓，你進城的時候到我家來看看吧。」勞倫斯不解的
望著母親，母親突然微笑起來：「你能變性，我也能變地址。」接
著母親自顧自的聊起：「你小時候只要是搭公車或捷運，都會打電
話給我報平安，那時覺得很煩，我不喜歡人家強迫，也不愛守規
矩，」勞倫斯跟著接話：「媽媽，我一直把妳當成住在一起的女
人，而不只是我的母親而已。」母親看著他突然也說出：「我也從
來沒有把你當兒子。」她停頓了5秒，導演將鏡頭定格在勞倫斯的
臉上，只見他靜靜的看著母親，多年來，從勞倫斯宣告性別改變
起，就在等待母親的認同，不論是要求陪伴時的難堪、不論是傾訴
時的被拒、還是形於色的尷尬，她都勇敢的接受，直到母親的那一
句：「我沒有把你當兒子看，但一直把你當女兒。」他終於得到母
親在情感與認知上的完全接納，這個意義跨越所有人只是口頭的接
受或假意的認可。這是母子兩人愛對方的表達方式，有認同、有支
持，一直渴求母親關愛的勞倫斯，到頭來反由於自己改變的勇氣而
鼓舞了母親；母親其實是與兒子共同脈動的，她隨著兒子的步伐反

視己身，兒子逐步成為女人，母親的自我意識也悄悄覺醒，兩人終於一起爆發、攜手衝破了往日的藩籬。知名作家莫泊桑曾說：「人們深愛自己的母親，是不由自主的，直到最後分離的時候才發現這種感情已經深入骨髓。」[28]

跨越性別的情欲流動

多年過去後，勞倫斯與佛蕾德兩人越走越遠，她是一位全職的家庭主婦、一個5歲孩子的媽媽，他則成為暢銷作家，但彼此內心依然在關係的分合中拉扯。在忙碌的耶誕節後某日清晨，佛蕾德收到封寄給她的印刷品，裡面是一本書，作者是勞倫斯。她坐著細讀，原來勞倫斯把他們之間種種情愛以信、以詩詞、以箋、以短文再彙整為書，銀光幕上的場景是寂靜無聲的偌大客廳，佛蕾德壓抑的淚水由屋頂滂沱而下，水像瀑布一樣從她身後牆面傾瀉湧出，猶如洪水猛獸般衝垮她所有假裝如常的生活。導演將觀影的大眾拉入他夢幻般的蒙太奇裡，讓你我眼見四方八面不斷湧出的潮水，感受不斷的心痛淚水，他用意識流的幻想畫面來描述佛蕾德心理活動和情感氛圍，讓無法隱匿的傷悲以啜泣的哭聲道出佛蕾德強烈的思念。她貪婪的啃嚙著書中的一字一句，其中有段是這樣寫的：

[28] 1850年8月5日－1893年7月6日，法國作家，作品以短篇小說為主，被譽為「短篇小說之王」，作品有《羊脂球》等。

「……再白的磚瓦，也無法抵擋，玫瑰的綻放……」她愕然想到家門外的那面白色磚牆，小佛飛快衝出外，就那一眼她看見刻意塗在白磚牆中粉紅的磚塊……她知道，勞倫斯就在她不經意的身邊……。她回了封短箋，「給勞倫斯：你跨越了界線，來到我的城市，走進我的街弄，現在就只剩下那扇門，還需要我給你地址嗎？小佛」。

　　他們終於熾熱的再次重逢，勞倫斯不斷的對著佛蕾德說：「跟我走，跟我走，小佛，跟我走走吧！」在沒有計畫，也無任何事先安排下，像兩個自由行的大孩子，他們前往心中的「黑島」。遠行前的佛蕾德，家門前無預警停著一部充滿忌妒的車，車內是夏洛蒂，這幾年一直陪伴照顧勞倫斯的女子，但卻從未進入他心中一吋半分；妒火中燒的她早已窺視佛蕾德多年，她熟悉她的生活作息、日常舉止，甚至是行事的安排；向來她就把佛蕾德當成為最大的假想敵，只是沒想到可能失去勞倫斯的夢魘竟將成真，如今她要告密佛蕾德的丈夫，以勞倫斯與佛蕾德行蹤出軌為籌碼，澈底的將她自此連根拔起，恨意之深，令人咋舌。

　　就在1996年的初春，他們終於來到夢想的「黑島」，導演以一曲*A New Error*的配樂，搭配這幕場景，他讓兩人走在質樸的黃土小徑上，身旁只有被雪地覆蓋的小屋與參差不齊的電線杆；銀幕是天空中不斷飛落而下的衣裳，滿天的五顏六色與二人豐沛溢出的情感，形成絕妙又強烈的呼應，幸福之色，恍若天堂的聖光，心理時間和情緒再次被延伸和放大，漫天的衣服散落是指兩人之前有「倒

衣服」的情結，這不僅完成了形式上的敘事，也側面印證兩人曾經深愛的纏綿與刻骨。導演將人物的行為和情感通過慢鏡頭搭配音樂的形式表現，我們看到的是慵懶的情緒，曖昧的畫面色調，恍惚抽離的情感，表現一種唯美的影像與詩意。

佛蕾德貪婪地呼吸空氣，忍不住讚美起來：「你太厲害了吧，天啊！看看你多厲害，不好意思，我是說真的，我們才說來，就到了呢。」

勞倫斯乾笑兩聲後回她：「厲害！妳以為我說來就來嗎？」

他說：「90年初，我初識玫瑰媽媽他們，玫瑰媽媽說，她有個朋友跟她男朋友搬到這裡來，其實她男友是想變成一個女人，我希望跟他們見個面，告訴自己這是有可能的。」

小佛不可置信的說：「我的天啊，你就是不肯放棄呀。」

她不可置信的望向身穿男裝英氣風發的勞倫斯，這位讓她一直魂縈夢牽的男子。其實，勞倫斯心底一直從沒放棄要作自己，佛蕾德也不想改變。就如馬斯洛所主張的人的自我實現，人本身若能依照其所希望之自我本性與真實性（尤其內心對自己了解發出的訊息）去發展，而並非單純只為了符合外在世界的一般要求去配合，人將會逐漸去發現原始的生命性向，進而自發本能的去喜悅追求他

自己的人格開展。這樣人格的自由開展，會讓人處於原始內心期待的自我需求狀態，而成為他自己所希望的人。雖然她是一直愛勞倫斯的，不過，是男性的勞倫斯；就某一層面而言，勞倫斯和佛蕾德是彼此的靈魂伴侶，甚至相似的就像「一個人」，只是平行時空的兩種不同人生抉擇。用餐席間，當朋友夫妻談到變性手術及其他生活適應的話題時，佛蕾德一直不置可否，情緒充滿壓抑；小佛下意識的選擇迴避，她向女主人商借電話，打回了在三和鎮上自己的家，當時是晚上，自然是要和丈夫說說話，卻不意發現自己的出軌旅行已造成丈夫的反目，甚至是覆水難收。

　　與朋友們席間變性的話題，一直燃燒到他們二人的獨處，佛蕾德和勞倫斯開始爭執不休，他們的爭吵是狂怒的、是歇斯底里、是針鋒相對的：「什麼才是事實的真相？什麼才是幸福？還是你要我放棄我的人生？要我為了你毀掉一生？」兩人面部抽動，不耐的對抗，充塞著渲染的暴力氛圍和情緒，在崩潰的邊緣勞倫斯大喊：「妳想要什麼？那妳想怎樣？說，妳想要什麼？」佛蕾德用內心的欲望和憤怒說出：「一個男人，我要的是一個男人，我無法毀了自己來成就你。」她賞了勞倫斯一記耳光，勞倫斯斬釘截鐵的回了她：「我做不到。」鏡頭下是勞倫斯崩塌破碎的表情，在彼此高聲叫罵中他二人作了崩潰的分手宣誓。當我們愛一個人時，我們愛的是固定形象，還是能夠接受愛情流動變幻的本質，被輿論和惡意眼神包圍的兩人，逐漸為彼此築起一面又一面的高牆，問題是，牆後的人再怎麼相愛，都無法被投遞關切與祝福，最後形同陌路分道揚鑣。

結語——是開始也是結束

　　高夫曼提到在西方社會中有五種基本的調子和轉換習慣的存在，顯示出人們在互動時並非可以無限使用的框架，而是必須根據有限的社會慣例；對於「是否有一個最後的自我存在於個體所扮演的所有角色背後」這個問題，在他的著作《框架分析》中能夠找到比較直接的解釋，「人們使用不同的框架來界定情境與找出意義，並且藉由定調來對情境進行種種更複雜的解讀，但最終還是必須與真實世界做對照，才能獲得真實的情境界定。」（Goffman 1974:79）。他認為在角色的表演中允許某些個人認同的表達、構成某些比當下角色本身更廣大、更持久的東西，這些東西簡單的說並不是角色的特質而是這個人本身——他的人格特質、他持續的道德特質、他的動物本質……等等。[29]但在一般的情形之下，人們通常感覺不到框架的存在，除非有一天他們與框架之間產生了間隙，他們方有可能驚覺原來自己是如此看待社會世界，而社會更是張牙舞爪的看待他們。

　　本片《雙面勞倫斯》是2012年所拍攝，導演利用一個極端的情境，分明地解剖變性人在各方面人際關係遭遇的難題，其陳述的社會問題與現象，銳利的逼問親密關係的根基，除了提供觀影者感官的觸動外，也透過劇情敘事提供關於社會生活的意義，尤其是在所

[29] 參考：柳超莊，〈做人要扮戲：高夫曼論日常生活策略〉，2007年12月。

謂「社會結構性歧視」所遭遇的鋪天蓋地效應上，都以無比具體的方式展現著；其衍生出的社會議題與社會實踐意義，隱含的意識形態，不僅止於電影敘事的層面，在某一程度中早已跨越時空的限制，值得當代社會再行反思。

　　性別，長久以來被視為是不可改變的客觀事實，但是它其實比我們想像中還要複雜與神祕；我們總是被家庭、宗教、社會、歷史所束縛，甚至是被自己的身體所束縛。就如高夫曼提出的「劇場理論」，我們和他人互動時等於是在某個情境下的「角色扮演」，所以在「前臺」上表演的人會表現出合於當下情境的角色要求，以便和前臺下的觀眾，也就是情境中的互動對象的溝通可以順利，但這不是真正的自我，只是表現出合乎當下場合標準的行為而已，真正的自我須在離開舞臺後的「後臺」才得以顯現。有些人擁有掙脫枷鎖的勇氣，不妥協於別人因為他們的膚色、信仰的不同，而對他們加諸限制，然而這些人永遠被視為是對抗現狀的威脅、擾亂大眾認知的惡勢力。愛情之中誰也免不了扮演，然而所有的扮演都會有極限，在瀕臨愛情的終點之前，我們可以看到佛蕾德為了捍衛勞倫斯不惜與人衝突、並且承受內心煎熬罹患憂鬱症；也看到當勞倫斯與佛蕾德相處，總是刻意換上更中性一點的衣裝，用自身尚能保有的男性一面，給予佛蕾德應得的安慰，這是相愛的兩人在探索愛與誠實之間最大的極限。

　　電影文本最後描述多年後的藕斷絲連，他們再次相約在初秋落葉繽紛的蒙特婁，勞倫斯以女性的扮相出現，一番對談後，勞倫斯

說出：「我每天早上起床，看見鏡中的我，就是我想要的樣子，我不後悔。」生活中受到的歧視，讓他越來越堅強、腦袋明晰的他即便仍深愛佛蕾德，但終於鼓起勇氣，說清楚自己的心意：「好不容易能到這地步了，我不想離開。」小佛滿臉不屑的回了句：「那就好好待在那裡吧！」勞倫斯決定選擇做一個女人，不再為她壓抑；佛蕾德也不再為愛窒息自身的意念，決定順從真實的心聲，離開不再是男人的勞倫斯；兩人終究各自轉身，在沒有道別下離開了餐廳，選擇自己的路。「愛情」與「愛自己」，從來就都是兩回事，勞倫斯與佛蕾德都是很清楚自己人生想要怎麼過的人，他們都不想妥協，在這種情況下，人最能發揮自己生命內在底層的創性，而真正實現自我，由此可見，人的自我實現乃是以自我人格的自由開展為主，而以自然人性的發展為導向，去建構並實踐自己內心所吶喊並嚮往的生命。如同勞倫斯後來對記者說出新出版書的概念：「我稱呼這份愛是自始至終，因為她是開始也是結束。」對勞倫斯而言，那種全然在的愛，這輩子愛這一回，是值得的；即使世事與未來變幻莫測，兩人仍長存永恆不變的溫暖記憶。

　　編導多藍以優美細膩的影像，多次向觀眾提出犀利又殘酷的問題：「你真能夠接受情人最真實的樣貌？你能保持在天平兩端的愛與誠的平衡？當魚與熊掌難以兼得時，你會如何取捨？愛是選擇一個值得愛的人，還是讓愛一個人變成值得？你可有勇氣追求自我？」銳利的逼問著觀影者親密關係的根基。透過回溯，導演讓大眾觀看這對情侶多年的情愛起伏，從相遇、悸動、相知、決裂、冰

點到分手；從初春情愫萌芽到夏季豔陽，從蕭瑟秋季到大雪紛飛；勞倫斯一直在充滿階級與階層歧視的現實社會中，唯有透過超現實的心境空間鋪陳方能清楚看見自我，勇敢凝視關係的真相；性別在未來的世代中，是否會被全面解構？還是終究是一場充滿歧義的試煉；值得身處當代社會的你我觀察與深思。

在移動中跨越的現實
——《完美陌生人》

前言

　　只要你願意稍微駐足街頭，就會觀察到潮來潮往的人們行走間、公車上、上下手扶梯，即使在等紅燈，最關注的焦點都是低頭「滑」手機；這是一個隨時隨地的行為，不論是上班上學、下班下課、逛街購物、運動娛樂、休息用餐、看電視聊天、好心情壞情緒，手機儼然已化身為個人的一部分。它是許多人起床睜開眼的第一件事，也是睡前關燈前的最後一件事，當它與你的生活越來越緊密的同時，也逐漸成為了承載你我最多祕密的地方。「Nomophobia無手機恐懼症」[30]所延伸的精神或身心理疾病，更是現代人的文明病之一。

　　《完美陌生人》是一部以手機為題揭露人性黑暗面的電影，導演採用舞臺劇的方式敘述故事，演員們穿梭在飯廳、客廳、廚房、浴室與陽臺間，細膩的場面調度讓人能看出彼此關係的轉換，從生活化的內容挑戰了手機和你我的親密關係；片中的隱私與祕密爭端涵蓋了社會常見的議題，從親子關係、夫妻相處、出軌偷情、婆媳關係、老年安養、性向認同和難以抗拒誘惑的人性弱點；解剖的是

[30] 沉迷於手機，這種徵狀主要表現為對手機產生很強的依賴心理，沒有電話打來就焦慮萬分，因此又稱為「手機依賴症」或是「手機焦慮症」。一些性格比較孤僻、自卑，缺乏自信的人，一般常希望通過打手機來減輕自己的孤獨感或者獲取重要信息，一旦失去這種聯繫最容易心理不適，徵狀也體現得最明顯。

婚姻長久經營的疲乏真相與各種困頓障礙，層層疊疊，交纏湧現，
戲謔中帶有創意的厚度，七個老友看似熟悉坦誠的關係，卻因一個
分享手機訊息的小遊戲產生陰錯陽差的破裂；劇情的隱喻除了提供
人們作為生活經驗上的參考之外，也令人不得不重新思考手機在當
代生活中的定位。

愛、窺視與隱私

　　本片大膽揭露科技便利所帶來的危機、反思社會的窺視文化與
東方人喜歡將一切導向人性本質的深邃感性，展現出極大不同的文
化價值衝擊。電影牽動我們的方式就是以故事的形式，一個有組
織，有人物角色，有戲劇動作，有清楚行動目標，也有明確的主
題與意念[31]。但是電影又必須將演員與觀眾阻隔，藉助於觀眾的隔
離，表演者就能確保觀看他的角色的觀眾，不會成為在另一情境中
觀看他的另一種角色的觀眾。在高夫曼的戲劇分析理論中就曾提
到：「人是一種面具（mask）這也許並不是歷史的偶然。面具是
傳達情感和性格的具體化符號，它是一種事實的認可，無論何時何
地，一個人總是或多或少地意識到他在扮演一種角色，我們正是在
這些角色中彼此了解的，也正在這些角色中認識自我。」最終所有

[31] 井迎照著，《電影美學：心靈的藝術》，五南出版。

的觀影者都須捫心自問,從電影中獲得了什麼?電影的故事是否對你有啟發?能否提升你的見識,擴大你的胸襟,你能否認同電影的觀點,好惡與價值?它對你的影響是正面的,還是負面?因此,如何欣賞電影故事是我們得以一窺電影堂奧的一大憑藉。

本片由保羅·傑諾維西執導,拍攝靈感來自諾貝爾文學獎作家馬奎斯Márquez所說的話:「每個人都有三種生活:公開生活、私人生活,以及祕密生活」。電影文本內沒有講述龐大的商業行為、政治祕辛、亦無勾心鬥角的愛、恨、情、仇,而是單純地以使用手機行為將個體的面具真實扮演一分為二,以「前臺」與「後臺」的概念,將每個人打成原型。導演以平行的切割方式讓每位演員私下的對話與日常生活的角色分別帶入內容;從和樂融融到緊張、甚至衝突、瓦解,每位角色都讓觀眾過目不忘,鏡頭成為「觀眾最好的視角」,對演員則是一大考驗。

每對配偶關係各都有不同階段面臨的問題,也都各有其深刻與驚喜,婚姻與愛情本就是個永遠也談不膩的議題,因為它複雜難解,找不到永恆的答案。在婚姻關係中,較有權力的一方,常依自己的意願控制或影響另一方的決定,因此許多丈夫或妻子都希望爭取較高家庭權力;但事實上,會左右家庭權力的,不過就是經濟能力、工作地位、社會資源;婚姻關係正常運作時,一切都風平浪靜,但是當婚姻有衝突時,權力分配的不平等就是根本原因;尤其當彼此間無意卻散發出鄙夷、悲傷、冷漠的言行時。許多困在婚姻中的男女,在難分難解進行一次又一次的鬥爭時,如果雙方只想在彼此唇槍舌戰中將對方

逼向絕路，那往往是看不見任何出口的。電影《完美陌生人》的故事談的正是你我面對的婚姻與家庭生活，其深入寫實又冷酷無情。

月全蝕之夜的無限可能——以愛為名

　　就形式而言，《完美陌生人》將所有的角色性格、關係與衝突，都化約在序場之後的一層公寓裡，導演輕鬆的將穿戴偽裝面具的一群好友感情，在一頓晚餐的遊戲中鬆動，將看似平衡美好的表象，加添上嫉妒、難堪、怨恨、羞愧和失望的情緒火花，全片最經典的符號表徵就是高掛黑夜的月全蝕；月亮的狀態代表了人物彼此關係的狀態，而月亮逐漸被遮住的過程正好也分幾個階段發展劇情。導演藉由影片讓觀眾「省思」，到底隱私和祕密之間最大的差異是什麼？婚姻長久經營的疲乏如何重建？精神或肉體的出軌能否縫補？人性本質的猜疑與信任要如何面對？各種困頓障礙，堆砌出一幕幕的戲劇張力。

　　劇情發生在一個月全蝕的夜晚，導演由準備赴約的夫妻私下言談與宴請的家庭成員開始，刻意的引領觀眾進入三對夫妻各自的「後臺」模式，雖是夫妻配偶，但很明顯的是，仍用不同程度的「前臺」表演模式與彼此互動，包括看不見對方時的面部表情、以及窺視隱私行為。電影以凌厲的鏡頭剪輯，快節奏的開場將三對夫妻赴約前所發生的故事做了平行卻不失關聯性的串接，提供觀影人不同的思考方向。導演對電影鏡頭的掌控十分在意，他依著劇情的

脈絡持續推延高低起伏，特別是對人物情緒拍攝與選景與夜空的月蝕相互呼應，是一部包含了八位主角錯綜複雜關係的電影，這些主角的故事在電影中各自展開，初始並無任何的實質相關；但在現實互動與手機窺視的發展中，導演完全讓觀眾融入焦慮。首先是宴請的主人洛克和艾娃，他們有一位17歲的女兒蘇菲雅，正與母親爭執吵鬧，起因是她今晚要外出夜宿，艾娃對著正化妝趕著赴約的女兒採取完全的不信任，她大喊：「妳要去哪？我才不信妳要去同學家住，妳是不是要去見蔦雷果？妳為什麼要騙我？說謊傷害的是妳自己，並不是我。」女兒沒好氣的回她：「我是要去同學家住，妳有病啊？」艾娃揚了揚手上的保險套盒大聲的問蘇菲雅：「帶這個去同學家做什麼？」女兒極力撇清：「那不是我的。」母親艾娃發飆喊著：「我在妳書包裡找到的，不是妳的是誰的？妳以為我是傻瓜嗎？」母女爭執得面紅耳赤，劍拔弩張。

母女的關係常是很奇妙的，很多時候母親都會把女兒當成是自己的一部分，甚至合而為一，母親喜愛的事務，會希望女兒也喜歡，沒有完成的夢想，也希望女兒去完成。身為丈夫的洛克在廚房繼續氣定神閒調理著宴客的晚餐，他邊安撫妻子邊說著：「女兒17歲了沒必要管那麼多，談戀愛沒有什麼大不了，妳攔她也沒有用的，想當初，我們談戀愛時，妳爸爸不也是很不喜歡我？」的過往戀愛記憶。身為父親的洛克顯然是位自律與自控極佳的丈夫，他不慍不火的語調，讓母女火爆的場面降溫不少。

第二對是新婚燕爾的柯西莫和碧昂卡，妻子碧昂卡買了瓶有機

的葡萄酒作為伴手禮，在路上，她有些擔心女主人艾娃是否會挑剔她買的紅酒口味，開計程車的柯西莫貼心的安慰妻子：「這只是朋友聚餐，又不是品酒大會，何況一瓶25歐元！」但還是貼心的提醒妻子，「待會進了朋友家時，萬一女主人艾娃挑剔起，就推說：是我買的。」柯西莫的擔心一點都不嫌多，因為坦率天真的妻子根本就不是有心機艾娃的對手，於是只見碧昂卡把酒瓶價格標籤撕掉，以免主人不悅。果然，艾娃接過了酒就開始看內容的成分說明，柯西莫馬上解釋這可是有機的白葡萄酒，而且是25歐元，表示自己可是有備而來的。

　　第三對夫妻是正處婚姻倦怠期的小雷與卡洛塔，影片帶至家庭情景時呈現分割的兩幕劇，丈夫小雷在浴室蹲坐馬桶滑著手機，卡洛塔則在客廳對著一直玩電動的兒子叨念著要準時上床，這時坐在旁邊的婆婆說話了：「沒關係，不要再說他了，待會玩好後我就會叫他上床的。」有點生氣的卡洛塔只好逕自把女兒帶回房睡覺，臨出門，她以手機未拿為由再次回到臥室，導演透過這個片段，為這對各自隱瞞的夫妻埋下了伏筆。

　　三對夫妻都在等候著身為體操老師的培培，因為聽說離婚多年的培培最近新結交女友，大夥兒都想知道是怎麼樣的女性吸引了這位多年好友。當培培到後，出乎大家意料之外的是，他的女友臨時感冒不克赴會，讓以為可以認識新朋友、獲得些花邊新聞的三對夫妻難掩失望；不過家庭聚會既然已經準備了，少個人並不影響這頓晚餐的進行。洛克夫妻以豐盛的義大利料理，熱情地招待從小到大

一起打鬧的玩伴和他們的伴侶，男主角們是從小一起長大的好兄弟，女主角則是因為戀愛與婚姻而結識彼此，大夥高談闊論關於另一朋友的前妻因為看了手機訊息導致離婚的同時，開始義正嚴詞的表示自己對婚姻的忠誠度最高、只有自己是最值得信任等話題；這場忠誠度大賽牽扯出的不僅是對伴侶的信任與否，也包括了大家是不是朋友、或是性愛是不是婚姻中重要訊息的一環？透過彼此的對話，與不在餐桌但來電通話的17歲蘇菲雅，加上手機的來電跟訊息，構築成八人餐桌以外的人生。

七人圍坐一桌，席間培培開始抱怨起新興科技——手機，不滿它對生活產生的干擾，他的意見引發了共鳴，就在聊著某對友人夫妻的外遇離婚八卦時；女主人艾娃突然說：「我們的一切都在手機中，手機就是我們的黑盒子，許多夫妻會分手。」正處婚姻低潮的卡洛塔提起她對丈夫的觀察，她留意到小雷用餐時總是會將手機螢幕朝下，似乎有不可告人的祕密。

於是，女主人艾娃馬上提議：「我們在座的各位都沒有不可告人的祕密？不如我們來玩個遊戲，每個人都把手機擺在桌上，只要在聚餐期間有任何短訊或電話進來，都要將訊息與來電公開給大家看，凡有簡訊就要大聲唸出，若有電話則開擴音，讓其他人都聽得到內容對話，以表示自己沒有不可告人的事。」她是七人中最具控制欲的心理諮商師，如同替患者進行心理諮商時，她以旁觀者立場聆聽心聲般，高姿態的說：「反正我們之間沒有祕密，公開應該也沒有關係吧。」這句激將法，讓在場人心裡忐忑不安卻又不敢拒

絕，因為說「NO」就意味著你（妳）可能有問題，連起初一致反對的三位男性也都像是為了證明什麼似的，著魔似的答應了，於是這場荒謬遊戲就在彼此不自在的笑聲中展開，電話鈴聲或手機短訊開始持續的響起，自認成竹在胸的艾娃，原本只想藉機刺探友人祕密，卻不料竟爆出自家一連串的尷尬祕辛。

「前後臺」的雙軌——隱藏的祕密

《完美陌生人》在鏡頭帶動的空間轉移上極度類似舞臺劇，客廳、餐廳、廚房、陽臺、浴室、街道，片中的故事發生在這少少的幾個場景，採用了三一律的場景[32]，即時間的一致，地點的一致和表演的一致。值得一提的是，鏡頭視角移動的方式，也與舞臺劇普遍採用的視覺設計相同，僅僅從左往右緩慢移動，就能在同一空間中表現出時間流動，這種以室內場景為主的流動感與節奏感，本身就是在跟「舞臺劇」的藝術形式致敬。

現代社會中由於每個人都知道後臺之後還有個後臺，誰都無法確定眼前所看到的後臺就是「真正的」後臺，因此後臺便不再是讓人得以放鬆的場所，而是個體彼此互相檢查與監視的人間煉獄。新

[32] 「三一律」亦稱「三整一律」，亞里士多德將古希臘戲劇的特點歸納於三一律，是十七世紀時在義大利與法國等地所流行的戲劇寫作方式，古希臘戲劇的情節通常只發生在一天之內，地點也不變換，在情節上也往往只有一條主線，不允許其他支線情節存在。

婚燕爾的柯西莫和碧昂卡開心的公布已有身孕的訊息，在恭喜聲中，碧昂卡反而不好意思的認為這很平常，沒什麼好恭喜的，誰知卡洛塔話鋒一轉：「值得恭喜呀！至少我們這一群中還有人是有性生活的。」說話時，她的眼神看向丈夫，但無交流。已離婚單身的培培開了話題：「我們不如祝福仍有性生活的人，許多人都說，生孩子是為了完整人生，我不喜歡沒生孩子人生就不完整的這種說法。」碧昂卡是一位有愛心又有耐心的獸醫，她對孩子有她的想法，她說：「我不是為了這個想生小孩，生小孩應該是奉獻，我認為孩子會讓家庭更完整。」培培緊追著這個話題：「難道夫妻二人生活就不夠完整嗎？為什麼要生孩子？有了孩子生命難道就完整嗎？難道夫妻二人生活就沒有意義嗎？所謂生命完整根本就是藉口，因為夫妻可以為小孩而忙碌，根本就沒心思想其他的。」又問：「你的意思是夫妻兩人不夠快樂，非要有第三個人加入才可以快樂？我就是要自私一輩子。」艾娃也提出她的論調：「有人是為了養兒防老，也有人覺得可帶來第二春。」這七個人就在生育子女是否意味著「滿足自己再活一次」或「人生只要活一次就夠」戲謔又嚴肅中探討著父與母、母與子、子與父、循環又循環，真假的情感洪流。此時，導演開始刻意的讓演員們開始往不同的空間進出移動與換位，分別利用各對夫妻在不同場景與不同朋友對話互動中，逐一揭露個人不為人知的另一幕。

卡洛塔的手機簡訊響起，那是養老院回覆有關空位新名額的詢問，原來前幾日卡洛塔才與朋友一起去參觀了養老院，她的丈夫小

雷，很詫異的問：「妳陪朋友去養老院為何要問是否有空位和名額的資訊？那感覺就像妳去參加喪禮後詢問是否有墓地空缺般。」卡洛塔緊張的撇清：「養老院的環境很好，就像五星級的度假中心，所以我就隨口問問。」「那妳為何不跟我說？真不敢相信，妳是想要趕我媽走！她對妳那麼好！幫我們照顧孩子，整理家務，我有說錯嗎？」小雷整個情緒被激怒，卡洛塔說：「我是很喜歡她，但是自從她搬來，我們的整個氣氛都變了，你不否認吧？」「所以，妳的意思是說我們之間若有問題，都是睡在走廊盡頭小房間的她害的？」導演用鏡頭說話，讓你我清楚觀看每對夫妻的神態，因為臉孔是會說話的，眉毛一牽、嘴角一動、眼神一閃，都牽動著千言萬語，其訊息表徵往往比說出的語言更強大；很顯然，這對夫妻正隱藏著彼此都無法啟口的祕密，他們只是在無意間將婆媳同居與安養問題搬上了檯面，至於臺下的親密關係、性生活協調、夫妻溝通恐怕早已火燒眉頭，包括彼此未言明的悲傷、憤怒和怨氣，這段無意的簡訊正是卡洛塔和小雷劇場上的戲碼，只是被隱藏在臺下的面具中。

　　為了緩解他們的緊張衝突，培培表示要到陽臺抽菸，這時小雷跟上去拜託一定要跟他交換一下手機，因為他們兩人的手機是同款的，小雷說：「我有麻煩了，每天晚上10點我有一個朋友會傳她的自拍照給我，她不只是傳給我，也分享給他人的，照片有些裸露，我需要你的幫忙⋯⋯。」他急忙解釋這個分享的社群。培培不是不願意協助，而是這種年輕妹妹的自拍照如果曝光，絕對會讓人想入非非的，甚至認為他根本就是那種喜歡上網窺視他人又愛邂逅虛構

性愛幻想世界，滿足自己需求的人。培培掙扎於究竟是要幫助好兄弟隱藏祕密，以避免年輕女性的挑逗照對其婚姻造成的危機，還是堅持做一個原來的自己，一位表裡一致的人。高夫曼曾對「表演與自我」做過解釋，他是這麼描述的：「由於自我並非是存在於個體體內而是由外在場景所引發，所以人們只要扮演多少角色就會擁有多少自我；一般雖然將角色與自我視為一致，但其實自我與角色一樣都外在於個體；因此若想讓角色與自我認同，個體便必須去擁抱角色，也就是讓自己完全隱沒至虛擬自我中，於是去擁抱一個角色也就等於是讓角色所擁抱。」這也是為什麼有這麼多人，由9歲到90歲，都如此的希望能從網路獲得觀看，最簡單的答案是他們單純的只想獲得重視，大多數人並不是想成為超級巨星，只是想滿足一種需求，一種我們社會似乎已經無法由實體提供的東西。當代社會的人們是更在乎聯結感，遠甚於隱私權？還是因為更害怕個人更厭倦個人？這是為什麼我們越來越能毫不猶豫地做出任何可以趕走孤獨的事情。極端的例子是，人們故意將裸照和性行為影像放到網站上，以宣布最重要的單一事實：自己是人。當然，想驅趕孤單的做法有很多層次，從「臉書」到網路攝影機，從部落格到真人秀電視，我們主動出售自己的隱私，以換取社群及共同分享的意義，甚至於金錢與名氣。

　　導演透過小雷間接嘲諷網路虛擬世界與真實的落差，事實上不只性愛虛擬，自我暴露的渴望，情欲宣洩的藩籬，追求自我存在的意識感，都陸續的在彼此互動中被赤裸裸的揭露。與小雷交換手機

後的培培，一如預料的被朋友們嬉笑，小雷雖然避開年輕女生傳給
他清涼照被揭穿的風險，卻也意外揭露另一個隱藏多年的祕密；他
接到同性親密戀人傾訴的電話，頓時讓小雷陷入性向不明的窘境，
不只傷害了結髮的妻子，連從小相識的男性友人也情緒失控，暴怒
斥責，把七人的友情推至緊張、尷尬的最高點，在一個又一個連環
的祕密中，原本以為緊密的友情、親情、愛情，逐漸剝離。劇情到
這，所有的情感和祕密被分食殆盡，像是身處目不暇接的婚姻試煉
場和小丑舞臺上，祕密被揭發的人急於辯解或惱羞成怒，祕密的直
接利害相關人則是感到極度的被背叛和不受尊重之感，甚至平常隱
藏在潛意識的歧視心理也意外被激出，對當事人來說，這些生命的
難題都被表露無疑。導演讓每一通打來且被公開的電話、每一個被
大聲唸出來的簡訊，都帶來一則謎語，謎底揭曉時的殘忍，讓人崩
潰也讓人釋放；假面夫妻終於可以放彼此一馬；嫉妒別人比自己年
輕或比自己幸福的女人們，看著她人的悲劇暗自慶幸自己不是最慘
的那一個；以為自己的偷情神不知鬼不覺的男人們，發現原來自己
之所以可以一再出軌，是因為妻子好好的守著軌道，如果人生沒有
了這個規範穩定的軌道，何來出軌的逸樂？

　　影片中除了餐桌的對話是看得見的「前臺」外，其他的場景
與手機內容包括簡訊都是「後臺」的隱喻。影片中有多幕是導演刻
意讓所有觀影人關注的「飲酒」焦點，影片開始時，鏡頭帶至卡洛
塔與小雷要離家前的生活，她以要拿蛋糕為由匆忙的倒酒舉杯一飲
而盡；進到主人家後，卡洛塔又多次的趁著聊天空檔飲酒，值得注

意的是，劇情的串接點往往是讓小雷前腳離開，就見卡洛塔將酒一杯一杯的灌下；導演要讓觀影人思考什麼？卡洛塔在丈夫不注意的現場中伺機舉杯的狀態，是否另有其他隱情？相對於刻意隱藏的樣子，實際上又該是什麼狀態呢？紀登斯（Anthony Giddens）就曾指出在人們在後臺時，雖然對身體姿態、手勢、衣著及表情可不必如前臺小心謹慎，但這樣的放鬆還是有限度的，至少還是要保持一定的「樣子」（presentability），若是被人發現太過散漫，就會被認為是在暴露出只有在後臺才能顯露出的自我特徵（Giddens, 1992:79-80）。在導演以實話搭配謊言的虛實真假中，讓觀影人清楚看見「前臺與後臺」的區別，「前臺」是客我是社會化、背負他人期待和受各種規範約束的自我出現之處；「後臺」是主我是最真實、最能表現本性的自我活躍所在。影片部分祕密並非各自獨立，事實上，七位好友三對夫妻表面上的好感情與背後的複雜關係反而更見環環相扣，除了讓劇情更具張力外，高夫曼的劇場理論也時時躍於其上。

粉墨登場後的卸妝──走過必留下痕跡

因為個體都無法完全了解對方的前臺表現是否與後臺吻合，因此我們必須藉由檢驗他人的後臺來證明他人確實具有如其在前臺表現般的資格。然而這部分即如同高夫曼所指出，我們通常都會預期外表和態度（前臺與後臺）之間存在著確定的一致性。由於現代人之間的

互動太頻繁而且資訊化，造成一方面想以他人的後臺行為來檢驗其前臺表現，但另一方面卻又無力追究或者一廂情願地相信他人是前臺後臺一致的，故此一般而言，不會發生有人無止境探索他人隱身後臺的情況，倒是曝光度高的行動者需要多幾重後臺以備閃躲。這也是《完美陌生人》最精彩的地方，在看似說八卦道是非的劇情和類似的爭吵中，將人性弱點描繪得異常生動與寫實。劇本另一巧思是設定小雷與培培有著同款手機，為怕妻子發現，便趁抽菸空檔換手機，當他們成為「自己人」時便互相護航引發笑料，怎知培培手機裡突然收到某男的簡訊意外揭露男同志身分，問題是當時的小雷百口莫辯，只能讓大家以為他結婚生子多年，結果劈腿男同事，難堪的是從小一起長大的柯西莫還抱有歧視地看待他，洛克還以玩笑的方式「玻璃、玻璃」地喊著，最後雖然真相大白，但那一句「我終於知道你（培培）不出櫃的原因，光是這兩小時我都受不了了。」而培培失落地離開前也拋下一句「該出櫃的是你們。」點出其他人藏著不堪的祕密，也嘲弄了大眾自以為的開明；手機如同「凡走過必留下痕跡」的黑盒子，它在某一程度中也是儲存了你我的人生。

　　導演刻意的讓身分對調的兩位好友，深陷「說」與「不說」的兩難，藉由異性戀者被迫必須暫時轉換身分為同性戀者處境的劇情，在看似以不堪字眼歧視同志的情況下，實際上卻是變相的為同志們發聲；尤其小雷夫妻又正處於性生活不協調的狀況下，無異雪上加霜；覺得被蒙在鼓裡的卡洛塔憤怒的質問：「你喜歡同性這事多久了？難怪你好幾個月都不再碰我？」。意外的挑起了一段夫妻

關係中丈夫為雙性戀出走的戲碼，導演安排怨氣的卡洛塔到陽臺抽菸消愁，眼見對面公寓的老夫妻相互扶持到陽臺欣賞變化中的月全蝕，此時鏡頭將情感的流轉以月蝕的明暗來呼應，隨著時間的推進，掩藏的心事被掀開，這份晚餐頓時像是連續殺人案的現場，血淋淋的是被剖開的人心。電影中充滿謊言的關係，容易使人有種毫無保留才是真誠的錯覺，但事實是，隱私與謊言並不相同，比如培培向眾人隱瞞自己的性向，就單純是個人的選擇，沒有必要向眾人交代，當然，主動質問與被動告知又是兩回事。

另一邊是柯西莫的手機響起，只聽見一連串的詢問聲：「終於找到你了，你還真難找，你有沒有聽留言？我已打了上百通的電話你都不回，你只要告訴我她喜不喜歡這個戒子，還有她喜歡那副耳環嗎？」只見柯西莫慌忙又塘塞的回答：「喜歡呀，她喜歡的，我現在很忙的沒辦法講話。」當眾人無意識的聽著這段像是店員如報告般的連珠炮話後，只見靜坐客廳的碧昂卡走了過來，她不解的看著丈夫問：「誰喜歡耳環？」柯西莫謹慎的回著：「是妳呀，為妳準備的。」碧昂卡定定的看著柯西莫的眼睛：「我連耳洞都沒穿，你在騙我，你買給誰的？你一定跟誰上床了，不然你買耳環是要給誰？」

無巧不巧的，一直被柯西莫稱為公司最難纏的排班小姐，瑪莉卡又撥了電話進來，這時的碧昂卡像是換了個人似的，搶下了丈夫的手機，透過手機擴音器出現著以下的對話：「抱歉，寶貝，這麼晚了，還打給你，但我實在是慌了，剛才我驗孕，發現試紙發生變化了，我懷孕了對不對？」

　　碧昂卡瘋了似的衝進浴室，她無法相信才新婚的丈夫竟然搞外遇，她抱著卡洛塔哭訴著：「其實自己根本不想結婚，從不信任婚姻，更不想生孩子當母親，只是想自由自在的生活。」但在這場晚餐上，短短幾個小時裡，她的信心竟澈底動搖，她的世界崩跌到她無法想像的悲慘境界，她的丈夫超過她的想像，新婚不久的她澈底心寒的面對這些不堪的事實。

　　此時艾娃突然將柯西莫拉進了房間，憤怒的把耳環摘下還他後迅速離開，艾娃泛紅的眼眶讓洛克發覺了異狀，他若有所思的看著好友放空疲憊的眼神與閃爍其詞的妻子。婚姻與性愛，息息相關，只是，性愛不一定發生在婚姻的關係內，而婚姻關係，也不一定包含性愛。她早在婚姻中出軌，而且對象還是丈夫從小一起長大的好兄弟，這讓所有觀影人都有著雙重的被背叛感，也頓悟難怪艾娃會提議玩公開手機的遊戲，因為她處於最安全的位置，既能監測情夫是否有越軌的關係也能公開觀察丈夫的隱私，這是導演在敘事過程中維妙的表達。

　　糾葛還沒結束，在浴室安慰人的卡洛塔被丈夫敲門告知有簡訊，那是一段曖昧的問話，內容是：「妳現在有沒有穿內褲？」卡洛塔氣急敗壞的解釋：「那是我在網路上認識的人，從來沒有見過他，也沒有和他通過話，只是在虛擬世界中留言給對方的一個遊戲。」丈夫不信她所謂的連電話都沒打過的事，逼著她撥出電話，他要當場聽。卡洛塔只好說：「因為我們都是有家庭的人，所以約好不打電話給對方，誰違反約定這場遊戲就終止。」但是丈夫怎麼

會相信。問題是，遊戲其實不是重點，有無彼此交談也不是出軌的明證；因為卡洛塔已經在呼喊求救了。是基於什麼因素與動機讓她有這份渴望？那是一份什麼力量足以讓她自願打破這堵陌生的藩籬？是因愛情被禁錮、性愛被隔絕想逃離隱私城堡的渴望？還是運用著隱私部位和隱密時刻所做的宣洩，才能滿足個體的失落感？感覺已被丈夫凌遲當笑話的卡洛塔又再說了段：「各位，我再奉送一個祕密，這是手機裡面都沒有告訴大家的，那天晚上開車的人是我，不是他，酒駕的人是我，但卻是他去頂罪，應該是我去坐牢，可是，孩子還小怎麼辦，所以我們選擇了將傷害降到最低，但我撞死人，如何將傷害降到最低？」小雷想要阻止她說，但是，卡洛塔心意已決，她歇斯底里的問丈夫：「自從發生那件事情後，我們就絕口不提，假裝好像什麼事情都沒發生過，現在唯一聯繫我們情感的，竟然是我的愧疚感，這些年來你一直在提醒著我的愧疚感，我們為什麼不乾脆離婚算了？」此時室內空間恍若無人，導演以緩慢的鏡頭掃向所有人的臉龐，彷彿致上最深的哀悼，卡洛塔拿起了皮包準備離開現場，丟了句：「我們每個人都該學習如何分手。」的震撼彈。這段夫妻的傷口為「婚外情」做了最貼切的說明，祕密公開前，擁有完美的關係，祕密揭開後，彷如陌生人；祕密公開前，愛得踏實，祕密揭開後，分道揚鑣；關於祕密，要公開還是永遠不要讓它見天光？

愛、欲望與出軌──偽照的真實

　　然而，既然有了「前後臺」之分，互動中便充滿了各種祕密與謊言，日積月累之下，每個人的「後臺」將配偶甚至是好友的關係推得更遠，一旦被揭露，其衝擊之大，是可想而知的。洛克與艾娃是一對成功的人士，不能否認的是他們的形象極佳，丈夫是知名整形醫師，妻子是心理諮商師，即便女兒是在不開心的狀態下外出但仍能保持禮貌的和長輩們道別顯現其家教一般。飯局過半，艾娃的手機鈴響，是她父親提供優秀整型醫師的內容，原來艾娃打算豐胸，同桌的好友們在聽到對話時，個個面面相覷，尤其是兩位為人妻的女性，頻頻追問著：「妳是心理醫師為何要去隆乳？妳不是一直告訴我們要喜歡現在的自己嗎？」艾娃說話了：「我就是不滿意自己現在的樣子，我什麼都能接受就是不滿意胸部。」朋友們不解為何不讓醫術高超、想法開明的丈夫操刀？丈夫洛克謹慎的回答了朋友的疑問，他說：「因為她的顧問爸爸不同意，我的岳父認為女兒應該找更高明的醫師，認為她的女兒值得更好，只能找名醫，但坦白說，我根本不覺得艾娃需要隆乳。」句句坦誠的話語充滿體諒與妥協，流露著內在感情破解而出的澎湃。導演在此帶領觀眾思考著，為何結婚十八年後的夫妻，女方執意要再重塑身材？為何父親認為女兒的乳房整型手術要另請高明？

　　席間，他們17歲青春正盛的叛逆女兒，撥了通電話給父親，第

一句話就是：「爸爸，我不知如何開口。」透過手機擴音器發出的聲音充滿緊張，只見全桌人都放下了餐具靜靜的聽著女孩與她父親的對話。她坦誠的對父親說：「葛雷果爸爸媽媽今天都不在家，家裡沒人，他希望我到他家過夜。」洛克問：「妳怎麼說？」「爸爸，我不知道怎麼辦，我心裡還沒預備好，可是如果我不去，他會很難過，我該怎麼做？」父親小心翼翼的回答，眼睛還不斷看著坐在一旁的妻子：「不能因為怕他難過而答應過夜，那不該是妳同意的理由。」還有「妳也不能期望我會『樂見其成』」；他誠懇給女兒建議：「這會是妳人生重要的時刻，是會讓妳銘記一生的事，他不該是妳隨口和朋友聊天談笑的話題，倘若妳覺得，若這會讓妳日後回想起來，嘴角都會掛著笑容的，那就去做；倘若妳不是那種心情或不是很確定，就不要勉強自己，因為妳還有很多的時間。」這時，導演以緩慢的鏡頭輪流的遊走在餐桌前若有所思的每個人，一剎那大家彷彿回到了青春年少的男孩與女孩們的時光，正與自己的回憶交纏。

女兒停頓了半晌，突然說道：「爸，你幫我要跟媽說我是住朋友家喔！」「妳為何不自己跟她說？」「爸，你也知道媽媽只會亂發脾氣，她從來不會好好聽我說，每次你都說，要再多些耐心，那是因為妳太愛她了。」這時，所有的人突然都像配合蘇菲雅的這段對話般，尷尬的拿起吃的喝的往嘴巴送，彷彿想利用吃東西掩飾這段對話的內容；電話那端的她持續說：「爸爸，是要很多耐心，對吧？」洛克靜靜的自言自語道：「是要很多耐心，但我想還是值

得。」短短幾分鐘的父女對話攪翻了艾娃幸福的假象，不斷建造圍牆的婚姻，只有女兒看見了同床異夢。

隨著劇情的推展，祕密越來越複雜，洛克在談笑間葡萄酒灑到襯衫上，艾娃趁著替丈夫擦拭的空檔問了他：「你在看心理醫師？為什麼不跟我說？」洛克邊回答老婆的問話，邊將眼神飄向了餐桌，他納悶著，這幾位好友究竟是誰把這個祕密傳到了老婆的耳中？他解釋：「只是剛開始沒多久。」艾娃追問：「那是多久？」「你以前都不肯去，現在改變主意了？為什麼現在願意去？」洛克看著迴避視線的妻子，靜靜的說：「或許這是浪費時間，但我願意試試，就算有天我們分手了，至少我們有努力過，而且我學會了一件重要的事，就是如何減緩危機，不因好強把爭論變成爭吵，我不相信退讓的人是弱者，事實上，我看到的是婚姻得以維繫，夫妻兩人必得有一人需要學會退讓，實際上，那是繼續前進的一大步，我不想走到不堪的地步，妳被整得不像人形，我也像被閹割般。」洛克輕撫著艾娃的長髮說出這段話，彷彿為這段已歷經千瘡百孔的婚姻作註解。

導演在這一幕結束後，讓洛克回房換了件白襯衫再出現，一方面是轉換心情除舊布新，一方面也是導演在場景布局與時間調整刻意安排的平行時空拍攝手法。影片中洛克這個角色真誠到幾乎沒有祕密，卻又是唯一一位會去向心理醫生諮詢的人，這不禁顯得格外諷刺，就像洛克應該早就知道艾娃出軌般，但仍愛得無怨尤。

男女主人在派對結束後有這麼段的對話，妻子艾娃問他為何執

意不同意玩手機公開的遊戲時，丈夫洛克回答：「我們的關係都是脆弱的，每個人都是，有的人還更敏感易脆。」充分顯示了另一種難得糊塗的哲學：他並非裝聾作啞、自欺欺人，而是給彼此空間，真誠地相互扶持，一種世故的寬容。當然這只是理想，這個遊戲不只暴露了為假象而生活的空虛，也表現人性的偷窺欲，這種欲望以「分享」為旗幟，讓所有人緊盯著其他人的手機，甚至在情況越來越失控後，仍然著魔般繼續下去。電影最後的兩個結局，兩條道路，問著所有的觀影者：「你情願守著假象，保護所剩無幾的愛情，還是剝開祕密的外皮，用痛苦的真相改變沉悶的生活？」顯然，影片要透過對愛情與婚姻的撕扯指控，留下給觀影者各自解讀的空間。

結語——煙霧與鏡像的迷宮

高夫曼提出「劇場理論」，假設在人際關係有如劇場上演員和觀眾的互動，可分為「前臺」與「後臺」。「前臺」就是劇場的舞臺意即當下情境的任何場合，我們和他人互動時等於是在某個情境下的「角色扮演」，所以在「前臺」上表演的人會表現出合於當下情境的角色要求，以便和前臺下的觀眾，也就是情境中的互動對象的溝通可以順利，但這不是真正的自我，只是表現出合乎當下場合標準的行為而已，真正的自我須在離開舞臺後的

「後臺」才得以顯現。

　　影片的結尾應該就是七位朋友各自帶著傷痕離開現場的推展，這麼一個由前舞臺離開轉至幕後的一個「後臺」呈現。誰知導演保羅卻在此時開啟了平行時空的拍攝手法，他讓「參與」或「不參與」發展出兩種截然不同的結局，再次告訴觀眾：「原來這場遊戲是因為某人堅持的不參與，根本就沒玩成。」一切仍是原狀，原來電影中的一切都沒發生；那些攤開的真相、瘋狂的質問、無法彌補的傷害，不過都是月蝕造成的平行時空，或者全然的假想，角色們一一向彼此告別，一邊繼續與曖昧的婚外情溫存，一邊和另一半牽手回家，各自懷著祕密繼續生活。電影對兩種結局的關聯並未多加解釋，是金玉其外、敗絮其中和諧的假象，還是澈底瓦解崩毀的破碎關係，觀眾可以自行選擇，當然，回到現實生活中，是要睜一眼閉一眼只求作伴，或者潔癖一般要求純愛，也都看個人如何選擇了。

　　導演以貌似親密的夫妻走出大門，相當諷刺的讓每個人都回到之前，依然繼續偽裝，緊守著無法公開的祕密。此時，鏡頭指向夜空，代表這整個崩潰的過程只發生在月蝕發生時，月亮因為跑到地球的陰影，無法反射太陽的光，就像主角們在光亮背後藏著許多背叛和謊言。影片以手機串連起爾虞我詐的複雜人際關係，說出一個「我們不能、或不願意說出口的祕密生活」；當結局由月蝕回到「滿月」時，彷彿這場遊戲過程從未發生過，這個逆轉的結局已是近乎完美的呈現，不過，保羅不愧是保羅，他在最後一幕時，竟讓駕車回家的培培在行車過橋時，突然依著手機的APP軟體指示下車

來個立定跳，在既諷刺又幽默中，讓觀影者又再次回到主題——我們同被手機澈底制約了。在沉重的爭吵結束後，結尾處倒是以不可承受之輕的畫下句點，雖然略為突兀，但也點出了事實：安穩的生活靠的不是理解與真誠，而是妥協和盲目；問題是，在一個充滿煙霧與鏡像迷宮的社會，人們要將自己放到真實世界去經歷真正的友誼、混亂的情感聯結，以及與人建立關係可能會有的責任與挫折，還是就滿足於沒有包袱的虛擬友情中。

　　密西根州立大學研究大眾媒體效應的John Sherry副教授說，「雖然電影本身並不會讓觀眾的良好感覺提升，但它『確實』提供了一個安全空間以讓我們感受強烈的情緒體驗。」片末，月蝕現象結束，月亮再次露出皎潔光芒，每個角色的黑暗面又被光亮遮蓋，藏到陰影裡去，人們又可相安無事的繼續生活；原來劇中發生的一切種種都只是南柯一夢，結局一方面像是控訴人們都像鴕鳥般地活著，明知道彼此有問題，卻仍選擇惺惺作態不願面對真相；可另一方面又對社群軟體指控，全然的誠實難道就能帶來更好的結果嗎？導演巧妙的以分享為旗幟的「人性的偷窺欲」，探討著「安穩的生活靠的不是理解與真誠，而是妥協和盲目」的婚姻價值，在釋放出潘朵拉祕密的手機黑盒子的同時，讓所有的觀影人不斷的隨著劇情深思，原來所有身邊的人都不過是《完美的陌生人》；以「毫無保留才是真誠嗎？」的疑問，把觀眾帶入了糾結，留下「一切恍如最初」的幻覺。

社會邊緣：
從《悲慘世界》觸碰真實與假象

前言

　　電影中的意義通常關乎生活，而且隱含某種社會意識形態，使得電影成為影響力甚鉅的一種「社會實踐」；儘管電影有千百種難以歸類並不計其數的敘述方式，然而不管方法如何，重點還是在內容與故事，電影故事激發了你何種情緒？銀幕上的悲歡離合是如何使你產生恐懼、緊張、滑稽和感動的情緒？它的故事是如何鋪陳的？情節是如何推展的？衝突是如何構築的？結局是如何產生的？通過故事，我們可以體驗別人的經驗？感受其中的各樣情緒和衝擊，並藉以思索與想像許多你可能終其一生無法擁有的人生經驗。

　　《悲慘世界》是一部改編自同名音樂劇的電影，該音樂劇電影又改編自1862年維克多‧雨果所著同名小說。導演湯姆‧霍伯尊重原有音樂劇的歌唱形式，認為以歌唱形式詮釋電影，將能創造另類的電影氛圍；因此邀請音樂劇的原班人馬阿蘭‧鮑伯利、克勞德-米歇爾‧勛伯格、赫伯克‧萊茲莫一起創作劇本，寫出全新的歌詞，改變音樂劇的結構，譜寫出新曲Suddenly。本片以法國十九世紀大革命為故事背景，講述的是尚萬強的故事，他曾是監獄中的囚徒，服刑十九年後獲得假釋，後撕毀假釋文件，隱姓埋名當上法國某地的市長，此時他認識了淪落為妓女的悲慘女工芳婷，在她臨死之前答應要照顧好她年幼的女兒，為此承諾，尚萬強不得不開始長達二十年的逃亡生涯，以免被警探賈維追殺。影片中賈維是奉命緝

拿尚萬強歸案的警探，他們一為越獄的勞役犯，一為對人性不信任但對律法死忠效命的執法者，賈維與尚萬強是整個故事的主軸；故事主線圍繞獲假釋的罪犯尚萬強（Jean Valjean），透過他的所作所為突顯出一名良心犯被社會貼上「罪犯」標籤後，奮力擺脫標籤化與突破集體偏見與盲點，再試圖贖罪的歷程。

問題的起點──規章、監禁與暴力

　　影片以氣勢磅礴的勞動畫面開場，導演運用鳥瞰鏡頭呈現出統治感和主宰感，如同文學的全能敘述觀點，刻意的讓閱聽眾了解人物和時空間的牽絆。導演以具有壓迫感的俯角鏡頭刻畫出不平等的世界，衣衫襤褸的勞役犯對比於服飾整潔紀律的警衛，高高站在崗哨的警衛，冷漠無意識地俯視犯人們青筋畢露的用盡力氣將傾斜的大船拖上岸；伴隨著*Look Down*的歌聲，穿著深棕色如螻蟻般集體的囚犯在腳鐐與鐵鍊綑綁下，顯得異常無助。鏡頭強烈的觀看方式與傅柯在《規訓與懲罰》一書中談論「全景敞視主義」（panopticism）有著切題的呼應，書內有篇章節是描述十七世紀，歐洲城市爆發瘟疫時，權力當局是如何透過嚴密的規訓機制監視，掌控並記錄疫區內每個人的身體、位置、病情和死亡情況，並藉著理性的秩序來管理混亂的瘟疫；在這個空間中，每個人都被鑲嵌在一個固定的位置，權力根據一種連續的集體至統一地區運作，用以

對付瘟疫的是秩序，但實質是，深入組織監視和監控，對囚犯實施權力的強化；這正是本片利用鏡頭語言所做的空間權力與電影美學的描述。讓觀眾得以對整部電影的「情緒、時期和風格」有所了解後，能夠在電影敘事「正式」發展前，建立一個基本的認識方式和態度。換言之，片頭提供了文化上和心理上的情境，就如同書的封面一般，決定了觀眾對電影的閱讀方式（林克明，2010）。

影片中佇立於海水的人犯低吟：「低下頭、彎著腰、喪著氣、別盯著警衛瞧、這裡就是你的墳墓、上帝早已不再垂憐……」卑微低頭的苦役對比昂首闊步的獄卒，更突顯其微不足道。導演刻意呈現出一幅無止盡的天際、風雨、海浪、怨憤、與淒涼的拖曳，更以高高在上的獄吏帶出階級的區隔，當這群衣不蔽體的人犯走回獄中時，背景的歌聲是：「莫回頭往前行，這是你的墳墓」。此幕對社會的權力運作產生隱喻且放大的作用，鏡頭雖然是由戶外帶入牢獄，但環顧四周的拘禁與監視感，正是邊沁提倡的「全景敞視建築」，這是一套規訓制度的建築形式：「全景敞視建築」，是一種分解觀看、被觀看一元統一體的機制。在環形邊緣，人澈底被觀看，但不能觀看：在中心瞭望塔，人能觀看一切，但不會被觀看到。這是一個重要的機制，因為它使權力自動化和非個性化，權力不再體現在某個人身上，而是體現在對於肉體、平面、光線、關注的某種統一分配上，體現在一種安排上。這種安排的內在機制能夠產生制約每個人的關係。」（Foucault, 201-2），這是傅柯對「全景敞視」（the panoption）監獄所做規訓權力的技術分析，

應最能幫助我們了解近代執政者如何藉著「凝視」所產生的支配性語言，來展現並形塑「微觀權力」（micro-power）。內化監視現象使得「權力的效果能伸入每個人最精微和潛藏的部分。傅柯的《規訓與懲罰》道出西方治理術歷史中暴力、法律、正義及真理的權力關係，一部複雜隱密的西方「權力經濟學」（the economy of power），執政者得以巧妙地運用此種權力「祕笈」，理所當然地建造一般民眾習以為常的「日常生活」框架（賴俊雄，2011）。

　　身穿制服代表權威的獄吏，站在頂端顯示其權力，賈維高聲喊著：「編號24601的囚犯，可以假釋出獄了，他因為偷了一條麵包給他姊姊快要餓死的小孩，被判五年徒刑，但由於多次試圖越獄，刑期延長到十九年，如今方才重獲自由。」獄官刻意要尚萬強拚命的扛起奇重無比的船軌，船軌上象徵自由平等博愛的法國國旗被拖延在骯髒的泥水裡，隱含自由被汙名。他不斷的以輕蔑的口氣警告著：「24601，這是羞恥的印記，它將一生跟隨著你。」頑強的尚萬強，則抬起頭正視著獄官賈維，傲然的回上：「我是尚萬強。」企圖擺脫「去個人化」的陰影。年輕時因飢餓偷麵包入獄的尚萬強應是悔不當初，但為何獲得假釋時，他的神情卻又是如此的冷漠黯然，在酷刑和奴役的十九年過程中，他的心靈究竟發生了什麼變化？我們日常生活中，姓氏名字都是個人的重要象徵，但在監獄，卻刻意以號碼來稱呼囚犯，以號碼取代名字，除了是管理控制外，也是要囚犯拋棄過去與名字相關的一切，斷絕以往的自我認同，改向牢獄認同；這是一種完完全全「去個人化」的手段，也因此牢獄

要所有的囚犯都穿一樣的衣服，接受同樣的待遇；一旦個人被打入犯人的層次後，就自動的遭遇來自社會的敵意與防患，緊接著就是加以「非人化」甚至是物化的對待，以合法化「不仁道」的控制，撕毀人的自由與尊嚴的手段。電影《悲慘世界》的背景是十九世紀的法國，當時普遍的主流觀點，認為罪犯犯罪的原因、後果皆應一肩扛起，因而只要法庭宣判，罪犯即背負社會所給予的差別式對待和歧視，一般社會大眾寄望監獄的反省及苦役會讓罪犯改頭換面，但內心，卻又對經過監獄洗滌的「罪犯」充滿歧視，甚至認為他們不能從此成為清白之人；也因此，多數民眾仍然將出獄後的罪犯視為有較大可能延續其犯行的角色，身處社會邊緣又充滿憤怒的尚萬強要如何擺脫標籤化與突破集體偏見盲點呢？

蒼穹無垠下的一道裂痕──今是昨非

　　根據衝突理論，大多數被社會確認的那些罪犯，是處在最低的社會經濟階級。在犯罪案件中，為被告進行法律辯護的品質，也會隨著被告的社會經濟地位低落而陡然直下。窮人較容易被犯罪化（criminalized）。其行動會先被正式定義為罪行，當他們真的犯了某些罪行，在大眾的眼睛中，他們就成為「典型的罪犯」。社會學對於偏差的定義係指「違反當地的道德規範」，但尚未破壞到法律（如刑法）者。握有權力的團體，經常努力培養一種社會信念，也

就是社會規範受到偏差者的攻擊，透過官方行動加以抵制是必要的。社會主流階級為了控制與規範反對者，以「偏差」一詞加在反對者身上，目的是排除這些反對者，減少他們對社會既有秩序或既得利益者的威脅。但社會衝突者也承認偏差控制機制是必要的，因為沒有這種控制機制，便無法維持社會、經濟與政治制度。當尚萬強拿起看似可自由行動的假釋令，殊不知一切磨難才真正開始，一路上他被貼著「犯罪者」的標籤行動著，身邊的人們不一定會深究他究竟有什麼樣的犯行，但卻普遍的給予一個歧視的目光；他連想搬運石頭充當臨時工以賺得一餐溫飽的卑微要求都無法達到，更遑論被驅離暫時棲身的馬槽；只因為他拿的是一張充滿歧視的假釋令。萬念俱灰筋疲力盡的尚萬強昏睡在一座教堂門前，他被喚醒帶入屋內，主教款待他：「我們有的不多，但願意和你分享，有食物填飽你，有床褥讓你睡覺天明。」他無助的接受足以溫飽的食物與柔軟的睡褥，這是多年來他第一次感受到平等對待的眼光。尚萬強骨子裡是憎恨這個世界的，但在雨果的筆下此時卻出現了轉機，他幸運的遇見米里哀主教，他不僅沒有嫌棄他一身的破舊與髒亂，也沒有鄙夷他假釋犯的身分，相反地給予他所需的善意對待與溫暖。

　　獄中多年，尚萬強早已養成淺眠習慣，夜半驚醒時，他心生貪婪，潛入主教睡房偷走銀器後逃跑，但遭監控的尚萬強隨即被逮捕。事實上長達十九年的囚禁時間，尚萬強早已不再信任法律，他的內心對這個世界充滿暴力與憤怒。逮到現行犯的警衛喝斥毆打尚萬強後，扭送他到主教面前跪著，面告米里哀主教這歹徒的卑劣行

徑時，不屑的說道：「這個犯人說，這些銀器是主教送給他的？」此時，米里哀主教竟然也宣稱這些銀器並非尚萬強所偷走，而是他所贈予的。導演在處理這一幕時，他讓主教微彎身體完全面對尚萬強的眼睛說話：「我的弟兄，這些都是你的，而且怎麼你沒取走最好的呢？」，邊走到餐桌旁，取出雕工更精美的銀器放入尚萬強的袋中，並且回答警衛的疑問：「這些禮物都是我送的，他說的全都是真的。」問題是，這些分明是才拿出來款待尚萬強的器皿，主教為何說謊？為何要請警衛放了他？一首*What Have I Done?*道盡尚萬強他心中的轉折與不安。

跌落萬丈深淵後的心境轉折

再次被釋放的尚萬強就像個醉漢般，搖搖晃晃的行走，他雙膝跪倒地面，心中有種無形的壓力，一下將他壓垮；他眼神恍惚，正經歷著從未有的痛苦困惑。尚萬強內心聲嘶力竭的問自己：「我做了什麼？竟成了暗夜的賊？我已身陷萬劫不復，二十年前的我就已錯失良機，這一生就是註定的失敗者，他們鎖住我，只因我偷了一條麵包，就任我自生自滅。」但主教的話縈繞在他的腦際：「記住了我的弟兄，一切都是上帝的安排，你必須善用這些重新開始做人，我替祂贖回你的靈魂。」這位才剛從畸形黑暗勞役場離開內心充滿怨恨的囚犯，卻被主教觸痛了靈魂；他企圖以多年的怨恨傲氣

對抗這種他從不奢望的仁慈和寬宥：「這個人為何能觸動我的心靈？他叫我重新愛人，他待我一視同仁，信任我，還稱我為兄弟，要替上帝贖回我的靈魂，哪有這麼好的事？我早已恨透世界，大家也鄙視我。」多年的牢獄生活讓他學到的是「以牙還牙，以眼還眼，仇恨、報復」，這種怨恨之氣在他身上好似堡壘，是無法衝破的。但是，他第一次察覺到純潔光輝與燦爛，主教的寬恕成了最猛烈的衝擊，這位被黑暗囚禁了十九年的勞役犯像是被美德的光芒閃到眼睛，一時目眩神搖，他為自己的作為羞愧難當，被主教的仁慈和善行所震動。他要自己繼續鐵石心腸，他告訴自己唯有自私才能在世界存活下去，他雙膝跪地；導演以臉部特寫鏡頭來詮釋強調尚萬強此時的心境轉折。

　　如果尚萬強此刻拒絕了寬恕，那麼他就會頑劣到底、至死不悟；如果他退讓了，那麼他就必須放棄仇恨，放棄多年來別人的行為在他心中積壓的仇恨；這就像眼睛剛離開黑暗時會被強烈的光線刺痛一樣，他無法想像，從此可能的未來生活真的因而改變，他惴惴不安，這是一場自我的解構與再建構；他正經歷著「理想我」與「現實我」的掙扎，心靈的決戰在他的憤怒與主教的慈悲之間展開；尚萬強的自我與身分認同，反身思考的意念重重敲擊他的心，自我覺察猶如即將爆發的火山內在，剎那間，尚萬強重新評估並認識了自己。就如同世界知名的美國心理治療師薩提爾所說，要相信每個人本身就是一個奇蹟，不僅不斷地在演變、成長，而且永遠有接受嶄新事物的能力。她強調，「我們往往只看見冰山的一角，就

是外在行為的呈現，但在下面蘊藏著情緒、感受、期待、渴望等，往往我們在與人溝通時，並沒有去體會和察覺溝通下面的冰山，有時甚至連自己對自己冰山下面的東西也沒有覺察。」她認為，「問題的本身不是問題，如何面對問題才是問題」，尚萬強正是如此，他正經歷著前所未有的對峙。一般說來在長期的勞獄生活後，基本上都會對生活放棄希望；也唯有放棄希望後才能接受獄中生活；就像被關進籠中的動物，在哀叫一陣子之後就不再掙扎了一般，牠已經接受宿命。可是幸運的尚萬強，卻突然看見日出，他正被美德的光芒喚醒，正經歷命運的莊嚴時刻，他再也沒有中庸之道可行，從今爾後，他不是做一位最高尚的人，就是繼續跌下萬丈深淵。

有一點可以肯定，他沒有意識到的是，他已不再是同一個人了，他身上一切都變了，他無法消除主教對他講過的話，並觸動了他的事實。尚萬強自問：「站在人生的轉捩點，如果人生還有轉折，我有轉折嗎？我要如何振作？」他仰天展開雙臂，聲淚俱下對著漫無的天際大喊：「我要逃離，我要擺脫尚萬強的束縛，撕掉那如枷鎖的假釋令，新的人生就此展開。」彷如自我宣誓，自我告白，他的思想已有了全然的不同，決心再創新生。多數人在這樣孤獨的情境中，是接受環境的安排，淹沒在環境的洪流之中，將所有的生命力貫注在使自己在載浮載沉中保持平衡，以免滅頂；但尚萬強不是，他重新思考覺察並重新建構自己。

沉痛的命運埋伏

　　在電影《悲慘世界》中，尚萬強假釋的機會是一個重生契機，但在當時的社會不過只是一個虛假的機會，因為被烙印的犯人身分只會有更多外在歧視的眼光。之後他變賣銀器求現，改名換姓化身成馬德蘭先生。八年後，他已經是一家工廠的老闆，並且成為Montreuil-Sur-Mer地方的市長，他也的確履行當年的誓言，澈底改頭換面，以慈善聞名，援助勞工；就在此時，成為市長的尚萬強正遇前來做新舊交接的警官賈維；賈維是一位在監獄中誕生的平民，母親是吉普賽算命師，父親是個勞役犯，或許由於他出身於這種低賤的遊民階層，致使他對自己的身世充滿仇恨，表現的價值觀與行為的就是務必將所有所謂的惡者追殺殆盡；換言之，事事都要秉公依法處理才是所謂的王道，另類的律法偏執成為他的人生座右銘。賈維與尚萬強是整個故事的主軸，一為越獄的勞役犯，一為對人性不信任但對律法死忠效命的警探。就在此時，發生一輛失控的馬車壓住了路人的事故，馬車十分沉重，沒有人能動得了它；馬德蘭先生欲上前一試，在眾人直說不可聲中，他將馬車抬了起來，救了輪下人一命；警官賈維看到這一幕大感驚奇，將市長拉到一旁，說市長此舉令他想到他以前苦苦追捕卻一直無法結案的一位假釋犯；他陰沉的表情與疑慮的問話，讓尚萬強瞬間感到夜幕降臨；但在此時卻出現一位潛逃慣犯竟被警方逮捕歸案了，消息傳遍街頭巷尾，賈

維更是欣喜若狂，因為他認為此人就是曾從他手中逃脫的罪犯——尚萬強。

化名馬德蘭的尚萬強其實可以繼續自在的當他的市長，不聞不問那個被誤捉的囚犯，他更可以輕而易舉繼續當他的工廠大老闆，完全拋棄尚萬強曾帶來的障礙與汙名，但是，他沒有。尚萬強內心的神聖太陽冉冉升起，他自問：「我是誰？我能一輩子隱姓埋名嗎？我如何再度面對自己？我可以永遠假裝我不再是從前的我嗎？我可以永遠說謊嗎？」此時導演透過銀幕策馬奔馳到法庭的畫面，表達尚萬強掙扎與心急如焚的情境，他快步走進法庭，背景是兩排微弱的燭光，由遠至近的帶入主角的臉部特寫，高喊著：「我就是Jean Valjean，編號24601！」。此時《悲慘世界》內容旋即進入另一層次演變；尚萬強不僅僅只是在說真相，更是對道德誠實與謊言的強烈檢視，也不只是當年受主教恩惠，丟棄名字的假釋犯；他讓觀影者看見罪犯標籤的可議處，重新思考現實中罪犯翻身的偏見與歧視對待；在雨果的筆下試圖呈現出法律中的瑕疵面，並且探索罪犯內心感受權勢是如何塑造盲目的群眾，又如何促成權勢的穩固；獄官賈維的權力在此時透過法庭而施展，地位崇高的審判長威嚴性的重新為尚萬強定罪，而其判決的也儼然為自身荒謬的地位背書。

黑暗中的陽光——今是昨非

　　本片嘗試透過不同的面向描述著尚萬強翻身的過程，藉由尚萬強與賈維的對立，導演一步步的讓觀影者自然滲入角色的情感，建構出一幅全面性的畫面故事，將所謂罪犯背後的善心與追緝律法的盲從做了強烈的檢視；其中最大的震撼是尚萬強與賈維幾次的善念與死亡的衝突對話後的震撼。革命失敗後，賈維逮到了滿身髒臭汙垢由地下排水道奮力爬出的尚萬強，他背負著垂死的年輕革命者；賈維站在入口處大聲斥喝尚萬強：「我警告過你，我不會退讓，不會動搖信念」，只見他說：「這位年輕人沒有錯，他需要醫生，你只要再給我一個小時，新仇舊恨一併結算；你看，賈維，他一腳已經踏入了墳墓。」賈維眼睛不敢直視尚萬強的目光，只是靜靜的看著他背負著受傷的年輕人離開，完全無力的發出：「你再走，我就開槍」類似低喃的語音。他內心知道尚萬強是說到做到的君子，因為才在幾個鐘頭前，他假冒革命偽善者的身分被揭穿時，就是尚萬強相救，鬆綁時還說：「走吧，你自由了。」這傾覆了賈維的世界，他一向是剛愎自負的執法者，但是一位他眼中的壞人卻反成了他的救命恩人？他開始檢視自己的想法，不理解的自問：「為何尚萬強捉到我後要放我走？他有機會可以了斷我的性命，這個走投無路的勞役犯，我是那樣的追捕他，迫害他，不料當我落入他手上時，他卻饒恕了我，他做了什麼？我又做了什麼？世上除了職責權

力外？世上還有什麼呢？」賈維完全無法思考，他一向自認只有不容褻瀆的法律，不相信世上除了法庭執行的判決、警察和職權外還有別的東西？最後，賈維緩步的離開現場，他將手槍丟入汙穢油膩的下水道後，轉身進到偏僻的巷道走向塞納河橋畔，一躍而下。

　　電影有時為了增進觀眾對人物劇情與場景的了解，會對關鍵性的鏡頭特別著力，導演往往會將鏡頭拉得很近，在銀幕上你只會看到演員的眼神，透過眼神挖掘出該角色內心的世界。在《悲慘世界》中，經常可見導演大量的運用臉部特寫鏡頭來詮釋強調心境轉折，尤其是在暗夜中賈維釋放了尚萬強後的表達上，只見他獨自一人走在黑夜的塞納河段上，可能是漲潮時分，只見河內水勢湍急洶湧奔瀉，大浪翻滾之聲不絕於耳；河水在湖上聚積的波濤彷彿就要沖垮橋墩似的，感覺上一不小心就隨時會被捲入漩渦中。賈維走在橋墩之上仰望滿天星斗的黑夜，不斷的自問自答。他的天平好似完全鬆垮般，一端秤跌入深淵，另一段則高舉到天上。尚萬強是令他驚愕的人物，一名神聖有品格的勞役犯，一個不受法律制裁善良的勞役犯，支撐他一生的所有原則就在這個人面前完全崩解；尚萬強對賈維寬宏大量的態度，卻把他置於難堪的境地，他思考過往，當初認為荒誕虛假的，現在看來卻真實可信；尚萬強洗心革面後成為勤政愛民的馬德蘭市長，兩個形象合而為一的重疊，成為一位可敬的人，他必須承認，他是全心敬佩這位勞役犯的，但這又明明白白的與他自身信念衝突。他是法律的忠實僕人，怎可尊敬一個神聖的罪犯？他是一位講求紀律的警察，怎可輕放一位法律的囚徒？他的

內心不斷自問：「這個走投無路的勞役犯，我是那樣的追捕他、迫害他，不料當我落入他手上時，卻饒恕了我，他做了什麼？我又做了什麼？世上除了職責權力外，是否還有其他？」

這是一個新的情況，一場革命，一場災難，一場價值觀的糾葛，賈維的面前有兩條路，都同樣筆直，然而，他卻驚慌於選擇，生平他只認得一條路，而現今這兩條路卻完全相反。他，賈維，全然不顧警察的規例，不顧社會和司法機構以及整個法典，竟然決定放掉一個罪犯，而且還認為自己做的是對的事，是符合自己心願的。以私事充公事不是他覺得最卑劣透頂的行為嗎？顯而易見，賈維應該即刻回到大街上將尚萬強抓起來送入大牢，但是他沒有這麼做，是什麼東西阻擋了他？一名勞役犯居然成為他的恩人？一連串意想不到的事實不斷湧現，一個新天地在他心靈中展現。人應受恩圖報，要為人忠誠，要仁慈寬厚，他眼見黑暗中和陡然生起一顆陌生的太陽，他恐懼自身的改變，他發現教條可能出錯，法典不是包羅萬象，社會並非盡善盡美，職權可能搖擺不定，法律也會出現差錯，他看見了蒼穹無垠的藍色玻璃上有一道裂痕，他發現今是而昨非。

電影，作為一種藝術形式，透過視覺構圖與影音的傳達，使其成為一種「美學的載體」；再利用電影裡「說故事」的方法與管道，讓電影的故事發展具備了一種「戲劇性」與「起承轉合」等情節。此時只見賈維陷入了前所未有的惶恐不安，他感到自身的信念被連根拔起，法典成了他手中一節的斷木。此時電影的鏡頭運動，清晰又明確，再現影片中賈維的徬徨影像，導演用的是緩慢移動的

望遠鏡頭，昏天暗地中，賈維走在橋上窄小的憑欄上面，一步接著一步，垂直的下面是可怕的漩渦，無休止的不斷旋轉開合，銀幕上一片漆黑，只見賈維悲鳴的神情與波濤巨浪的聲音幽幽唱出：「尚萬強究竟是天使還是魔鬼？我雖活下來，可是此時為何卻比死了還要痛苦？我嘗試爬起但是失敗，今夜星空顯得冰冷陰暗，我陷入無盡的絕望，我的世界已經瓦解，原本熟悉的世界，如今身陷黑暗。」透過特寫鏡頭與凝鏡方式，導演讓觀影者定睛於賈維面容的變化，接著人影俯身向塞納河筆直墜入，消失在水中。

結語——揭開律法權力的偽善

社會學家Emile Durkheim曾說，個人和社會是一種「互相滲透」，是個別的人和社會體系之間的「互相貫穿」。由於電影在教學上具有提供真實情境、記錄分析事件發展、製造觀影者共同經驗、克服學習時空限制、影響學生對特定事物的態度與想法；在電影《悲慘世界》最能一窺「法律與統治」的模式，人們甚至是完全臣服社會制度下的警察權力，而不會追問到底是什麼使權力合法化？在雨果的筆下，即使尚萬強已完全脫離與本名的任何聯結，並且有所成就，民眾依然對犯罪者曾經錯誤的標籤繼續排斥；顯見十九世紀法國普遍的主流觀點，犯罪之原因、責任、後果，理所當然皆須由罪犯扛起，因而從法庭宣判起，罪犯即背負著社會賦予的認

證，在集體的標籤化過程中，必須受到差別對待和歧視。這個論述在雨果的筆下當時的法國社會，是非常明確的，其律法和刑罰對是非善惡的判別過於簡化，甚至指出監獄僅是一種執法的運作弊端，而非解決問題的答案，也就是，人們被其所創造的制度招住，而落入制度的鐵牢中。當代的臺灣社會，雖然逐漸減少偏見與歧視的情形，但是偏見與歧視卻時常出現在日常生活中，對於性別、外籍配偶、政治、族群、地域等偏見，無形中都藉由大眾傳播媒體深刻印在每個人的心中，偏見與歧視依舊是常見的社會問題之一。

　　好的電影不僅僅只著眼於商業利益，而是要適度的加入人道關懷。這部由湯姆・霍伯執導的《悲慘世界》音樂劇電影中，對社會細微的觀察、對犯罪普遍的偏見，透過尚萬強這個被社會貼上「罪犯」標籤到奮力擺脫標籤化與突破集體偏見盲點的過程；導演將這些每天都會發生在社會角落的事實情境，透過銀幕讓閱聽眾觀看與思考。《悲慘世界》透過主角尚萬強幡然悔悟與賈維惡法窮追的過程中，一步步揭開律法權力的偽善，適度的表現對權威的控訴，也讓觀影者觀察隱藏於政治與宗教背後的權謀。社會心理學對社會認知有一段描述非常適合對此的呼應：「人們如何思考自己與社會世界，更清楚地說，包括如何選擇、詮釋、記憶以及運用社會資訊做出判斷與決策。」電影如一面鏡子，將權威、不平、偏見、社會邊緣適時的反射出來，使人們得以更設身處地的透過影片明瞭自身及他人的處境，進而產生改變自己與社會的行動。

衝撞體制後的火炬傳接
——《飛越杜鵑窩》

前言

　　1974年上映的電影《飛越杜鵑窩》導演為原籍捷克的米洛斯·福爾曼，本片根據坎·凱西（Ken Kesey）1962年的同名暢銷小說改編拍攝，小說是以瘋人院嘲諷美國的社會體制，反映當時嬉皮文化其反體制意味濃烈，再經移民導演米洛斯·福爾曼之手，其複雜的意識形態背景給影片蒙上了一層特殊的光澤，似乎有了更多可以揣度的空間；本片是福爾曼最重要的影片，十分符合他成長於社會主義國家，移居到資本主義國家的人生經驗，除了探討精神病院內原有的人際互動與社會化的箝制外，更透過精神病院的制度隱喻政府的統治，陳述一個反叛的主題，最精彩的部分莫過於揭露生活於精神病院中的弱勢社會底層是如何擺脫身分與隱瞞汙名，並利用各種曖昧來掩飾嘲諷，藉高壓控制之實行掌控的劇情；換言之，《飛越杜鵑窩》並不是真的在呈現醫院，醫院制度其實是社會的象徵。

　　本片以與社會隔絕的精神病院為主要環境，在這個極度封閉的空間裡，又以病房為主要表演的場地，從布置、設施、護理師、管理保全到病患的生活作息。導演讓故事發生在少數的幾個場景中，病房、走道、聯誼廳、籃球場，構成所有主要畫面，除了唯一一次的搭船海釣外；值得一提的是，鏡頭視角移動的方式，也與舞臺劇普遍採用的視覺設計相同，都是從左往右緩慢移動，在同一空間中表現出時間流動，使得各種不同面向的演員，有了各自的發揮。

電影以麥克與瑞秋作為權力鬥爭的重點鋪陳，一個是以自我為中心、不受約束的患者；一個是長期服膺社會規範，內化階層制度的管理者，兩人都偏執得勢均力敵，但卻未必自知；他們二人間的「上－下」關係從未改變過，但可以清楚地看到，這是具有同等意志力、同樣精於謀略的對手較量，就如同我們在職場、商界、政壇，大大小小生存競爭的舞臺所見，但顯然兩人不是在同一天平上。它結合社會脈絡、藝術、符號與影像要素，反映當時社會上的種種現象，還充滿對社會的隱喻與期望。亞歷山大‧阿斯楚克（Alexandre Astruc）就說：「電影本來就具有思考的能力，之所以能成為一門特殊的藝術，在於它的確是一種能夠表達任何思想內涵的語言」[33]。

神話故事——化身推石頭上山的西西弗斯

　　故事開始於凌晨破曉，銀幕的定格處是遠方的山脈、荒野枯草、乾涸的湖泊以及閃著亮光急駛的車輛。所有的觀影者都會發現導演此時在運鏡上的緩慢，他用攝影鏡頭讓我們觀察這座療養院的靜態，所有的患者均集體管理，在一個只有黑白色彩的空間中睡覺，沒有隔間、沒有隱蔽，雖然各有床位，但完全沒有隱私；也有

[33] 法國導演、編劇和影評人，1923年7月13日生於法國巴黎，影響法國電影表現深遠。

少數患者是被監禁在個別有欄杆的小房間內,雙手雙腳則被銬在床鋪上,但表情毫無怒意,顯然個體是完全接受懲罰與控制的管理;明亮的光線透過鐵窗照進院內所有空間,每一扇鐵門都上了層層的鎖,除了拘謹的醫護人員可來回走動外,彷彿完全與外界隔離。導演刻意創造出規律、制式與緩慢的步調,彷彿讓時間凝結在隔絕中;疏離與情緒的抽離,讓人有種莫名的恐懼與難以言喻的孤絕。如同傅柯在《規訓與懲罰》一書對監獄設計所作的描述般:「邊沁(Bentham, 1784-1832)所設計的『全景敞視』,是一種高效率的監獄建築物,監獄中的犯人都監禁在個別的小房間內,且無時無刻不被中心塔內的警衛監視著,建築物內除了中心內部外,其餘空間均透明般的明亮,所以小牢房內每個人的一舉一動皆會輕易地被中央監控者所凝視,監視者的目光長久注視著犯人的身體,而犯人完全無法回應監視者的凝視,那麼犯人自然而然地就會將這種幽靈般無形的凝視內化於主體日常的自我監視中,如此,最後每位犯人都會自我紀律,因為他們全都覺得隨時隨地被人監視著,而這外在的凝視在高效率的規訓過程中,逐漸轉化成個人內在的日常監視(*Discipline*, 195-230)。」理所當然地建造一般民眾習以為常的「日常生活」框架。[34]正如有評論指出:「該片以觸目驚心的畫面揭露了資本主義文明社會的弊病──壓制人性和束縛自由。」

電影主要角色麥克墨菲,是一位離經叛道桀驁不遜又狡獪的混混,之所以入監服刑是因為他有多次犯法的暴力行為,又因在獄中

[34] 引自:賴俊雄2011傅柯的《規訓與懲罰》。

不斷滋事打架喧鬧，被移送勞動農場；但在與其他受刑人發生多次
暴力衝突事件後，勞動農場認為他種種不符合社會規範的舉動有
異，不得不懷疑他可能有精神方面的疾病，必須再從勞改農場轉至
精神病院觀察；在麥克墨菲的轉送紀錄裡，勞改農場的醫師也特別
清楚地註明：「不要忽視一種可能：這個人可能是假裝精神錯亂，
藉此逃避農場上單調的苦役。」在一個寧靜的清晨，被警員帶至療
養院的麥克墨菲突然出現近乎病態的狂笑，這放肆的舉動打破原有
電影的步調，他就像是一枚聲色搶眼的煙火，才一進醫院，就爆發
出沖天火花，一股腦地打亂原有的秩序。其實麥克墨菲他的神智
清醒，不像其他的病患，他是為了逃避服刑而裝瘋賣傻的「正常
人」，他發現病院中充滿了體制化的軌跡，病人不准有所謂的「個
性」，一旦有不同的聲音，立刻被護理長瑞秋以冠冕堂皇的理由搪
塞打發；而院內的病人大都為了逃避現實生活而自願陷入這個集體
控制中，他的出現對平常遵循醫院規範過日子的病患們產生很大的
影響，麥克的自信與無畏，不知不覺成為了他們的精神領袖，病患
渴望麥克能帶領他們衝破制度的藩籬，拾回遺忘的自尊，無形中，
麥克與精神療養院的病患們形成相互依存的關係。

　　麥克墨菲的性格在某一面向上，極似希臘神話中的西西弗斯
（Sisyphus）的化身，他是希臘神話的一個英雄，因觸犯眾神，被
宙斯（Zeus）懲罰於陰間把一塊巨石滾上山，由於它本身的重量，
巨石每每到山頂便又滾下來，又得再從山下把它推上山頂去，這徒
勞無功、無止境的工作，神祇以為將是最可怕的酷刑。然而存在

主義哲學家卡繆（Albert Camus）在1940年寫就的《西西弗斯的神話》的文末卻說：「掙扎著上山的努力已足以充實人們的心靈，人們必須想像西西弗斯是快樂的。」因為徒勞無功的工作，就是西西弗斯生命的意義；他要向眾神證明，雖然石頭推上山後，就必定跌回谷底；但如果他不推，石頭就不動，他要用這種外人看來最愚笨的勞工，來證明活著的意義，這就是世俗所稱的「樂觀主義」。[35]麥克與醫護人員之間的抗爭對峙與過程，就如神話故事中──推石頭上山的西西弗斯般，沒有上，沒有下，沒有巔峰，也沒有深淵，一個僅憑自由意志，對不可能翻轉的體制進行衝撞者，其所傳遞的反思足以撼動人心。

螳臂擋車後的無奈和優雅

　　病院的主治醫生是史畢維先生，入院的第一天麥克有機會與他詳談，這也是麥克墨菲在院期間唯一最完整表達自我意見的一次，醫師請他說明為何遣送他來的監獄覺得他是一位精神疾病者，需要離開勞動場而轉到精神病院觀察治療，史畢維醫師旁側敲擊，仍無法破解他古怪的邏輯。其實醫師也不真能確認麥克是精神疾患，充

[35] 卡繆認為，不能由此論定西西弗斯的樂觀是出於他的愚昧，沒有人能絕對證明，這一次把石頭推上山，石頭必定會重新再滾下來。因此，西西弗斯不斷用徒勞無功的苦力，滿懷信心，「挑戰未來」，他永遠在賭下一次，石頭不會重新滾下。參考自：潘國靈（2012/4/22）。

其量只是輕微有毛病或類社會邊緣人，但還是讓他暫住院內，因為院內許多人也都是自願進來的，他們自認在心靈上有不同的缺失，渴望在體制醫療中獲得救贖。值得一提的是一名身高二百多公分綽號酋長的印地安人，他是位面無表情不說話的人，甚至不知道從何時開始，所有醫護人員和其他病患──都認為他是又聾又啞的，因為他沒有任何攻擊性行為出現，因此院方請他協助清潔工作，他也每天默默地完成，久而久之，布隆登酋長彷彿一團空氣，不到絕對必要時，沒有人會想起他的存在；只有麥克對他非常好奇，有事沒事就對他打招呼。從勞動農場轉至精神病院，果不其然對麥克來說真是如魚得水的自在。

　　整體來說，療養院中體現的是一種被遮蔽的壓制，氣氛是和諧的，光線是柔和的，吃藥治療時會放著輕柔的音樂，乍看之下，病人似乎在醫院裡有著充分的自由，他們可以打牌、抽菸、跳舞，甚至表現好的人還有機會在醫護人員的帶領下外出。但是麥克他是以一種局外人的思考角度觀察整個體制者，他無拘無束的個性與秩序完整、封閉的療養院格格不入；在麥克的撞擊下，原來規矩安分守己的病患開始流露出正常人的天性；麥克並非刻意地去反叛，他的所作所為，只是出於天性，例如，他對待病患們就像對待常人一般，教他們用香菸賭撲克牌、打籃球；相處中他漸漸感到他們只是舉止言談和常人略有不同；尤其在一次聊天中竟然發現這些人是自願住進來的，於是在抵抗醫院體制之餘他也開始同情這些病友，與他們建立起友誼。問題是，他不只是位觀察者，他還積極地介入精

神病院內原有的人際互動；他狂傲的態度近乎我行我素的行徑，讓掌控者瑞秋有所警戒，麥克開始逐漸在精神病院中泛起一圈又一圈的漣漪影響。

　　導演細膩地鋪陳麥克在院內的所有作為，首先，他要求把每日播放的音樂聲減弱，而不是像其他人那樣乖乖地順服，再來是麥克嘗試性地挑戰服藥的制度，比如一定要在護理師面前喝水服下藥物後才可離開的規定；但在受到負責護理長瑞秋的恐嚇之後，麥克就以隱藏舌下再偷偷丟棄的做法作為消極的反抗，他選擇以欺騙的方式佯裝，識時務地轉為順從；他從沒認真看待醫院的規範，在各種狀態下都堅持自己的主張，但有時也必須假意的服從。那是護理長瑞秋負責定期召開形式上的某次集會，方式是以圍坐一圈進行小組談話，每個人說說自己發生的事情，並且檢視自己成長與改變；看起來就像是一種分享彼此的成長團體，但這是在毫無隱私的公共空間中進行。團體的帶領者瑞秋護理長點名一位叫哈定的患者，在未經個人許可下，唸出一段紀錄的片段：「哈定先生說他的太太讓他感覺不舒服，因為她經常注視街上的男人……哈定先生對他太太說，我恨妳，我不想再見到妳，妳背叛了我。」她邊唸邊問：「有人對此有任何意見要發表嗎？」此時，鏡頭帶至每個人的動作與表情，有人自顧自發呆、有人喃喃自語，有人打盹默不關心的聽著，只有麥克的眼神帶著警覺，瑞秋不滿大家的緘默，問了句挑釁意味極重的話：「這裡難道沒有一個男人要對此表達意見嗎？」「哈定先生，你曾說，你懷疑你的太太不止一次的偷人？」被迫不得不回

應的哈定：「是的，我懷疑她，我真的懷疑她，但也有可能是推論。」瑞秋這下逮到了話題，「那是因為她無法達到你心裡的要求吧？」瑞秋護理長連珠炮的逼問，讓整個團體開始焦躁不安，有人掩耳、有人狂笑、有人不耐的想離座、也有人憤怒的叫罵著。這些問題就像是一把銳利的刀子一樣，不停的侵蝕著被治療者的內心，被治療者毫無隱私，他們的問題被迫揭露在陽光底下，但是，他們甚至無法自由的表達內心的不滿；保全開始以大動作的暴力干涉這些喧囂者，唯一沒有出聲的是安靜在旁觀察的麥克，他發現，瑞秋的治療方式就是不斷的試圖更放大與提醒病患自身的不足，讓患者更顯退卻；她平日唆使病人互相監視，檢舉揭發，並利用小組討論時挑動群眾，鞏固自己的權威；透過導演的拍攝手法以及演員精巧的肢體和臉部表情的搭配，儘管沒有語言的聲響，觀影大眾還是可以得知，新的撞擊正在發生。

彷如戲劇扮演——衝撞體制

隨著和病友們的感情越來越好好，麥克開始試圖改變這個了無生氣的地方，他和大家打賭，一個禮拜就要讓瑞秋發瘋，他還吐出舌頭讓大家看看剛剛在護理站強迫他們吃但他沒有吞下的藥丸，表示自己的頭腦是清醒的；於是，大夥紛紛加入了這個賭局。在又一次千篇一律的制式分享座談中，他舉手發言：「妳說我們可以傾吐

　　內心鬱悶，那我有一事不吐不快，或許妳不知道今天就是世界大賽的開幕日，如果可以幫我們調整作息，我們大家今天就可以看棒球轉播賽了。」這個提案，讓所有病友的眼睛都打開了，他們面面相覷；果然，瑞秋護理長有些動怒：「你的意思是要更改院方一個非常好的時間作息表？你知道這裡有些人可是花了許多時間才適應這個作息的，更動對他們非常不好，因為改變會對他們造成許多干擾的。」她以多數人的習慣作息為推諉，以醫院體制為盾牌，輕描淡寫的回應，麥克不死心：「不是要更改時間表，等大賽結束後，還是可以改回去，現在只是討論觀看世界大賽。」她在無奈下，突然提議，讓投票產生多數決定，只見病患們開始呈現閃躲和懼怕表情，麥克不死心鼓舞：「難道你們不想看世界大賽？這是什麼世界？我從來沒有錯過世界大賽，快舉手呀，你們到底怎麼回事？快像個美國人吧。」這番話沒有用，事實證明，只有三票，大家都還在觀望，沒有人敢表達出自己真正的想法。遭受到護理長以不合理的理由阻撓，但想看世界大賽的麥克再次選擇挑戰外在的桎梏，他向眾人宣告，他可以抬起飲水機，砸破窗戶，然後就可以得到自由，完成看棒球比賽的想望。在眾目睽睽之下，麥克想當然耳是絕對沒法順利舉起那座飲水機的，他帶著怒氣向病友們宣告：「至少我試過了！」病友們從未想過，原來面對失敗還可以有不同的選擇，還可以抬頭挺胸；此事逐漸在他們心中發酵，也贏得那位不言不語面無表情的酋長關注眼神。

　　不久，每日例行談話中，瑞秋將箭頭指向結巴的小夥子比利，

比利大約才20出頭，平日不太表達意見，只有在玩撲克牌時才會興奮的嚷叫。他開始敘述一次戀愛經驗，提到他愛上一個女孩……表情充滿嚮往與開心。瑞秋突然打斷他，問道：「比利，為什麼你要和她結婚，你媽媽從來沒提過這件事，為何你沒有告訴你媽媽？」比利的神態開始慌張，手指不斷玩弄頸上的項鍊，瑞秋突然冒出：「比利，那就是你第一次自殺嗎？」大家不約而同的看向比利，他更慌亂整個臉一瞬潮紅，有人看不下去了，他是勇敢的矮個子契士威克，也是當初舉手投票的三人之一，他問：「如果比利不想提起，為何妳要逼他？為什麼我們不能談點新的話題？」瑞秋神色嚴肅的解釋這個會談的目的就是治療；契士威克突然茅塞頓開似的問出：「那昨天麥克墨菲提到的世界大賽棒球賽，我認為那就是一個很棒的治療，因為我從來沒有看過，但是他提起後，我很想去看，這樣也算是治療吧？」瑞秋馬上回絕，告訴他這件事已經討論過了，但沒想到契士威克不吃這一套，他認為應該要重新投票，沒想到所有人都堅定的把手舉了起來，事實上票數也真的超過了，但是瑞秋卻又以必須經病院全體通過等技術性方式及時間超過而停止表決，就在所有病友悻悻然的準備回房時，麥克竟然無中生有的對著小小的電視螢幕開始轉播起棒球賽實況。此時，導演運用的是電視螢幕前反射出麥克的影像，他讓麥克在無意間看見自己沮喪無奈的表情與渴望，進而帶出改變。整個大廳頓時熱鬧起來，大家突然煞有其事的跟著麥克的轉播聲或叫、或跳、或鼓掌、歡呼甚而情緒激動的猶如現場；瑞秋冷冷不動聲色的看著他們，憤怒的大喊：「停

止這種行為，馬上停止，全部都回到病房去，保全出來，把大家驅離帶走。」麥克這次的行為更加引起瑞秋的提防與關注，她開始察覺到以高壓手腕施展權力時，所有人都不像過去那般言聽計從的配合，這些病患開始對自己有了新的認識，並且正一步步的重新體會自己存在的價值。一連幾次的衝撞，像是稍稍解開了病友們心中的枷鎖，他們開始試著去表達自己，甚或是試著去衝撞體制，最具體的就是他們嘗試透過支持麥克，來對抗外在不合理的懲罰與規則。導演多次運用團體諮商過程的拍攝，讓觀影者仔細分辨如何由死氣沉沉到自我意識覺醒的改變，所有的觀影者都能開始察覺——當我們看著麥克墨菲和其他病友們的相處與互動，已漸能感受這些病患們其實並沒有和正常人差得多遠，他們還是保有很多個性和人性，就像麥克墨菲所說：「No different from any motherfucker walking down the street」這些病患只是舉止言談和常人略有不同，只是受精神病院內的箝制無法反抗，顯然醫院是以另一種以治療之名，行高壓控制之實的方式進行著。

一種瘋狂、兩種世界

外出事件讓麥克與瑞秋的對抗與衝突升到最高點，麥克預先躲入車內趁著保全未警戒的狀況下，駕駛車輛帶病患們外出旅遊。最經典戲謔的一幕是駕船海釣；麥克在洽詢租借船隻後，老闆禮貌的

請他們自我一一介紹，此時只見麥克指向大家，從容的應答著：
「我們是從州立精神病院來的，他是契士威克醫生、哈定醫生、塔波醫生、比利醫生、馬提尼醫生、西非德醫生以及我，麥克墨菲醫師。」所有的病友們彷彿都真成為了此職位者，他們彬彬有禮或點頭示意或淺笑表達扮演的理想圖像，猶如一場完美戲劇的演出；療養院的病患們此時的一切行為舉止都符合他人的期待，也符合正確的面部表情和姿勢，此時此景，連觀影的大眾們都無法確定眼前所看到的是「前臺或後臺」，「臺上」不僅僅只是電影銀幕經過精心策劃，控制修飾與表達所展現出來的角色，在某一程度中，他們所表現的是展現理想的自我或企圖達到某種目的印象修飾。此時麥克的內心已有相當大的改變，他所關注的焦點不單只侷限於自己，他也在意這群支持他的病友；甚或在意識或潛意識中他已將與瑞秋之間的競爭態勢白熱化，象徵著自我意識與社會形塑之間的鬥爭。

　　麥克是來自制度外的人，他將觀看視為理所當然之事，透過「觀看」，每日進行著對不同空間的探索與方向重構，但病患們不是，開車外出對麥克是一種心情放鬆的約會，出海釣魚只是一個無意間的搭配選擇，但是對病患們卻並非如此，這段荒謬捧腹的劇情暗示關於權力的、眾人的、生命與自由意義的隱喻象徵；當病患們鼓起勇氣，搭上麥克開的車離開病院，而不是保全開的車時，便是一種短暫地逃離了體制；在大海掌舵和釣魚的經驗中，他們真正感受到自己的存在，進而相信自己是可以有、也真的具有力量的。乘船出海的過程中，麥克特別選了契士威克當整艘船的掌舵者，原本

他是害怕推卻的，但在麥克堅持下，他勇敢的接下這個重任，甚至當哈定想要取代他駕駛時，契士威克不惜爭執鬥毆捍衛他的權力，這是一個極大的轉變，也鋪陳出在後來的團體會談時，他竟然會為了抽菸的權力與瑞秋頂撞而遭受電擊。

但相對而言，麥克可知他自由的侷限呢？電影中，導演運用這麼一幕的對話方式來說明，那是麥克在泳池內游泳玩水的敘事，他正開心的大喊大叫時，管理員拿棍子過去搓他，叫他安靜，麥克墨非笑笑的看著他：「總有一天我會在外面見到你的，68天、我只剩下68天。」誰知管理保全突然來上一句：「那一天你會老到不能動的，你是要跟我們在一起，一直待到我們釋放你。」他才頓悟，原來療養院才更是禁錮無自由的地方，他的一切竟都掌握在瑞秋護理長與醫師的手上。晚上的團體的談話中，麥克舉手發問：「我的釋放時間必須經過妳，瑞秋護理長和醫生的准許？」瑞秋環顧四周說：「現在有沒有人可以回答麥克墨菲先生的問題？」讓他驚訝的是，病友們絕大多數都是可自行決定出院的日期，換言之，是不受限制可隨時回家的。麥克感到十分不解。他凝視著比利問：「你應該是罪犯，對吧？」比利搖搖頭，麥克繼續追問他：「你不是！那你在這裡幹嘛？你應該到外面去玩耍啊，約會、找樂子，比利你在這裡幹嘛？」麥克兩手一攤，問大家：「你們一直抱怨這個地方，你們怎麼沒有勇氣走出這裡呢？我剛開始以為你們是瘋子，還是你們真的以為你們是瘋子？你們跟街上的人沒什麼兩樣，你們為何要留在這？大家經常抱怨醫院的生活令人難以忍受，但卻又沒有勇氣

離開這個地方，回到普通人的世界中？」空氣瀰漫沉重與壓力，麥克的問話掀起了巨浪波濤，每個人都聽進耳中並擴散至心裡，原來——我們其實是自由的人，只是缺少主動離開的勇氣。

從來不發問的大鬍子史特龍舉起手，問了個平常不敢問，卻簡單至極的問題，他說：「宿舍門為什麼要在早上、晚上或任何周末假日都要鎖起來？」契士威克突然也跟著生氣的問出：「我想要知道關於香菸的發放，為什麼每次香菸都只給我們一兩根？妳的櫃子明明有那麼多條擺放著？」但是瑞秋護理長沒有察覺到這個隱而不顯的改變，她依然以四兩撥千金的方式草率帶過，但是這次契士威克完全不同意，他學會提出意見並且抱怨瑞秋護理長剝奪他的權力與自由，他開始大喊：「我要我的菸，妳有什麼權力把我們的菸都收起來，並且擺在妳的桌上？高興時候才會發一包？妳把菸當成獎勵品？」他的情緒失控引發了保全的拳腳相向，一陣混亂中，麥克墨菲與保全開始爭執，酋長也出現加入戰局。其實瑞秋代表的，正是掌握資源的體制人，那件白衣與白帽是一項權力象徵，採取的也是類似的手法，她可以決定與眾人座談，再挑選病患直指心靈困頓所在，看起來好像是屬於她所認定的合情合理，但只要她設定的規矩或形式被挑戰，她便開始反擊；病人只能陳述，沒有實質上的自由，因此也不能提出新的要求，因為這屬於改革；而任何的改變，其實都是對體制的直接挑戰，代表威權的瑞秋是絕對無法忍受。

權力的隱藏VS自由的渴求

　　事情發生在麥克帶領病患乘船外出回院後，幾位醫師們一起評估麥克病情，並彙整彼此的意見。醫師們提出了不同的觀察，有人認為麥克是個危險人物，但他沒有瘋，只是很危險；也有醫師覺得他不是個完全精神病患，但還是有病；主治醫師史畢維提議：「我想我們已經盡力了，應該是把他送回勞動農場的時候了。」其中有醫師問道：「療養院內有沒有工作人員可以跟他溝通嗎？或許了解他、幫助他可以解決問題？」這時，主治醫師史畢維的眼光移向院中實質負責管理病患的護理長瑞秋臉上，問她有無任何意見，這是一幕關在房間裡的隱密對話，瑞秋代表的是實質握有權力的上位者，顯而易見，她操控的不只非自願與自願住進院內的療養者，更包括麥克這位反動的眼中釘。

　　導演此時將關鍵性的鏡頭對準瑞秋，在銀幕上你只會看到演員的眼神，透過眼神而挖掘出角色內心的世界，此時的瑞秋居然冠冕堂皇的說出：「如果我們把麥克送回監獄只是另外一種逃避責任的做法，我們不會這樣做的，我希望能讓他留在醫院裡，我想我們可以幫助他。」這段談話是私下，也就是「臺下」的對談，目的是要協助觀眾們一起釐清真相與其隱含的目的——如何汙名化麥克為一精神錯亂者，左右其去留。事實上，對瑞秋而言，如果此時將麥克送回農場，那麼麥克將在病患心中留下英雄形象，對於承擔管理病

人身分的瑞秋來說，她將難以忍受，她一定要延續這場戰爭，既然延續的目的在於逆轉，那麼她必然有翻轉的機會，她所擁有的就是行為限制的主動權與過往關於精神疾病的電擊治療。

在精神病院中麥克所扮演的這個獨特又關鍵的人物，在本質上就是以一個醫療反思的角色化身存在；從他僅是一個刑期很短的罪犯，變成一個可能是「無期徒刑」病患，在醫護人員限制患者的思維，進行橫斷暴力的「汙名化」的制裁，不需要展示證據、不需要證人、供詞，更不需要法庭上的交叉辯論攻防，這是醫療在可能被無限上綱的現代社會中，過渡到後現代社會中開始被指認的危險，將醫病關係隱喻為社會中主流和弱勢的對抗十分明顯；另一值得玩味的是面對事跡敗露的比利，他並未呈現出過往的驚慌，甚至露出爽朗笑容的過程中不再有口吃的狀態，那是一個讓他去理解與省視自我重要的時刻，雖然最後不免遺憾於自殺身亡的悲劇，但畢竟，比利曾經披上過英雄的外衣，曾經感受到自我在瞬間被放大的自由感。被執行「額葉切除術」[36]的麥克，只因為他的「瘋狂」而迫使院方執行手術嗎？還是因他自由的火種已感染其他病患，必須要有所控制以維體制？突破心靈藩籬的酋長選擇以死亡為麥克解脫桎梏，他將飲水機高舉，砸向窗戶奔出療養院的舉動與一旁拍手叫好仍無法踏出牢籠的其他病患形成了一個極其強烈的對比，無非是在

[36] 腦白質切除術（lobotomy）是一種神經外科手術，包括切除腦前額葉外皮的連接組織，用來醫治一些精神病，這也是世界上第一種精神外科手術，手術對象在經過手術後往往喪失精神衝動，表現出類似痴呆、弱智的跡象。

說明：「自由」對於個人的重要，與個人對「自由」的渴求。

結語——看見的是內在、可能與限制

　　本片陳述的社會問題與現象，除了提供觀影者感官的觸動外，也透過劇情敘事提供關於社會生活的意義，其衍生出的社會議題與社會實踐意義，隱含的意識形態，不僅止於電影敘事的層面，在某一程度中早已跨越時空的限制，值得當代社會再行反思。電影文本描述的背景環境是精神療養院，這所療養院每個人都置身體制之中，無論病患、護理師、保全，多數時候都穿著白色的衣褲，各司其職，扮演著自己位置上的角色，依循現行的制度以及穩定的現況；是一個紀律、制度、醫生、與護理長組合成的「組織體」，在醫療體制的掌控下，每個人都依照固定的軌道運行，整個「組織體」隱藏在一個看似井然有序的假象中，病患在不自覺的情況下終其一生接受醫院的藥物控制，使得有些應有機會回歸正常社會的患者，卻因錯失治療而被留置，這群與主角麥克互動最深的人們，其實，不過都是現實生活中，習得無助的典型代表，他們並非不想堅強，而是，不懂，也不會所謂的生存之道，影片內容除對精神病院的醫療提出一種對壓抑、體制、不公、病態、箝制的社會縮影抗議外，也表達出對身體的制約與解放，對「秩序」的反叛與順從，對權力的操控與抵抗。醫院其實是社會制度的象徵，也就是說，「醫

院就是社會的縮影」，藉著《飛越杜鵑窩》影片，描寫醫院管理階層長久以來的權力體制，間接嘲諷當代社會權力不對等下的制度。

　　對麥克而言，挑戰外在的桎梏、衝撞外在的體制、對抗設限的枷鎖，一直就是他個人意志的展現；但對掌握大權的瑞秋來說絕不是，那是對體制的反抗、對醫院制度的不信任、是搧風點火的異議分子挑起內鬥與革命的造反者；因為她看見的是失序、違規、不服從，她在乎的是群體而非個人，她要病患的是貶抑與壓抑的自我，以達到退卻與順服的表現。有了麥克，這群病患得以有突破體制的機會，當他在試圖拔開飲水機時，看似是無意義的片段，卻種下了反抗的種子，到出海釣魚、為存在卻被隱蔽的球賽激情歡呼慶祝，都在麥克的手中燃放出人性的火花，電影也藉著描寫醫院百態，來針砭社會醫病關係，即便當代醫療環境有所變化，但欲傳達的力道絲毫不減。

　　人們往往害怕衝突，卻又鄙夷懦弱；人們常常選擇緘默，卻對畏縮深感不屑；當人們滿懷希望，卻又急於成真實，未必能有酋長的自知之明，靜而後動的定見；活著畢竟是一種奧妙，是一種學習、學著明晰、學著成長；期待藉由影片《飛越杜鵑窩》的這面鏡子，能讓人們重新看見自己的內在，看見自己的各種可能性，同時也看見自己的各種限制。

被動的人生
——在夾縫中生存的《東京奏鳴曲》

前言

　　世界名導艾爾弗列德‧希區考克說：「戲劇就是生活，但是除掉無聊部分的生活」。在電影裡，許多深度的無意識想像和欲望，例如：愛與性、死亡與毀滅、恐懼、復仇與憤怒等，我們也都可安然的處於其中。世界公認的經典之作，日本名導演黑澤明的作品《羅生門》，就是敘述一個武士和妻子在遠行穿越大片竹林途中被強盜攔截捆綁，所發生「自說自話」真相不明的離奇故事；隱含的是當時社會人們的自私以及人與人之間的互不信任的一種極不和諧的人際關係。黑澤明利用《羅生門》竹藪這個意象，象徵「人心」這個黑暗迷宮，整部電影正如Goffman（1959）將人互動的範圍及區域行為分為前臺、後臺與剩餘區域，前臺是指在特定的社會情境中，當個體扮演某一角色時，具體表現其角色之場所，具有表演性質；後臺是對方看不到的行為，是較放鬆較不注重形象；在此區域，當個體卸下前臺的某一角色後，在此又會扮演另一角色（Hoem & Schwebs, 2005）。

　　有時看似虛構的電影故事卻展現出現實生活中真實的情節，尤其是說不清理還亂的人際關係，生活中我們往往需要透過距離才能把事情看得清楚，但是大部分身邊重要又棘手的事務經常又是貼在眼前的讓人「見樹不見林」；電影剛好可彌補這一缺口，它像鏡子，是現實社會的反映，可視為社會生活的縮影。

　　電影《東京奏鳴曲》是以迷惘的未來為主題，導演黑澤清將故事聚焦在一個平凡的四口之家，並且刻意的選擇失業問題作為切入點；劇本是由澳洲麥斯‧曼尼斯（Max Mannix）創作，原著的重點在描述父親與小兒子之間的衝突，後由導演黑澤清和田中幸子（Sachiko Tanaka）進行改編，豐富了母親與大兒子的角色，加入了原先沒有的奇想情節，反激盪出一部精彩的現代寓言。本片聚焦不少日本的社會問題，失業大潮、自我封閉、親子溝通、精神出軌、校園冷暴力、家庭危機，甚至與美國、中國的地緣政治都可以通過影片中不時穿插的新聞播報反映出來，線索紛紜但條理清晰，自成格局，呈現出一種日本經濟衰退時期，女性企圖打碎家庭桎梏尋求獨立人格的社會趨勢。

被動的人生 —— 中產階級的恐懼

　　電影的背景安排於2008年的日本東京，受到金融寒冬的影響，各大企業掀起了裁員風暴，導演帶領觀影者從男主角的失業開始，進而延伸出日本傳統家庭結構以及社會結構的問題，透過影片呈現動盪不安的環境與當代人奮力求生的面貌，觸及核心問題。電影開始於裝潢簡單、不甚起眼的房屋內，桌上的報紙隨著一陣刮起的風飛落地板，雜誌也是「啪啦、啪啦」地翻動著書頁，這時，屋內的女主人出現於銀幕，她走到落地窗前看了看，將窗戶緊緊關上；原

來屋外正颳強風、下大雨，此刻點著昏黃燈光的屋內，籠罩上一股陰暗氣息；導演採用陰霾連綿的天氣為破題，看似不經意，卻呼應著《東京奏鳴曲》最深沉的主題：「風雨欲來」，影片從日常生活中慢條斯理的刻畫出現代日本中產家庭秩序的瓦解，這幾分鐘微不足道的一幕帶出了後續一連串失控的事件。電影所陳述的問題，不單存在於佐佐木這一家人身上，更是你我周遭或是自身所會遭遇到的問題，生存於世界性景氣低迷的當代社會，全球化競爭的壓力絕非日本所獨有；近年隨著臺灣公營事業民營化、金融機構合併、政府組織精簡趨勢與工廠生產線外移，藍領工作消失，白領工作蒸發，讓負擔家計的許多中年勞工開始擔心；尤其人到中年，應該是攀登事業高峰的時刻，但現在許多人卻赫然發現，中年失業者，比比皆是，迎接他們的，竟是一個冰冷的世界！多年來兢兢業業維護的工作，脆弱不堪，隨時可能面臨裁員；而一旦失業，想要再重返職場，將是長路迢迢。在影片中，導演透過一位中年失業的男子、一位孤獨的家庭主婦、一位叛逆的青年、一位徬徨的孩子、一個瀕臨解體的家庭，生存於一個孤單的城市中，一針見血的直搗全球正面臨的不安世態。

身為一家之主46歲的佐佐木龍平先生被公司無預警裁員丟了工作，為了維護自己在家的權威，他選擇不跟家人坦白事實；他每天若無其事地穿上西裝，打好領帶，然後開始在東京的街頭漫無目地走著，和遊民一起排隊領免費的便當，與高中同學同時也是「失業的前輩」有一搭沒一搭的裝忙碌；有趣的是，家中的其他成員此

時也開始各懷祕密，各執己見，以致一家人越趨緊張不安，關係緊繃到一觸即發。

　　一早才進到公司的龍平就被上司告知總部即將遷移至大連，接著話鋒一轉說道：「身為總務課長你對公司的貢獻良多，你離開後將有何打算？你的能力在哪？還能為公司奉獻什麼？如果你還要留在公司你能做什麼？或者就離開公司。」很顯然，因為中國廉價競爭力的崛起，他已被公司解僱；出了辦公大樓，才發現整個社會是被切割兩半的，有「位置」的人在公司上班，沒「位置」的人在公園遊蕩；此時導演將鏡頭轉至大片廣場前，只見許多穿著整齊如上班族的人們或喝水或讀書的呆坐石階放空，廣場傳來其中兩位男子的對話：「你去過求職站了嗎？」「沒有，那你應該先去求職站那邊看看，勸你在運氣用完前趕緊找一份工作，以免像我一輩子都在這裡打轉。」導演黑澤清客觀冷靜地拍出這個橋段，藉著這個橋段隱約帶出日本企業泡沫經濟下的失業潮以及其他未引爆的議題。

　　被資遣的第一天，龍平提早回家，在巷口遇見了放學的小兒子，他們並肩走著，但有趣的是，小兒子打開大門進屋後，佐佐木卻不敢直接從正門進去，反而躡手躡腳的從側門落地窗戶跨進去；正在廚房打理晚餐的妻子，被嚇得連聲問著：「你什麼時候回來的？你今天比較早下班？你為何不由大門進來？」只見龍平藉口搪塞的回：「我只是想檢查一下門窗，很奇怪嗎？」隨即心虛的轉身回房。導演讓龍平提早返家成為一個壓力，隱約也透漏給觀影者不同的訊息，自尊高高在上的佐佐木沒有告訴妻子他被解僱的事實，

一如大家所認識的日本男人，依舊每天西裝筆挺地出門，開始了每天的「表演」，實則只能徘徊於職業介紹所或發放免費飯食的地方。此時導演運用求職的人潮，大量複製出強度相同的冷漠與孤寂，只見沿著層層的樓梯蜿蜒成一圈又一圈，一列列隊伍看似是有伴的心安，但每個人面容都在表述自己內心的空洞，不會因為多人一起而削弱孤單感。求職負責面談的辦事員直接告訴還想選擇工作類型的佐佐木：「一旦離開了原有的工作，新的工作職務與水平絕對不會像原有的一樣。」而什麼是新工作呢？大樓警衛、快遞送貨、清潔打掃工、還是便利商店營業員？這些才被裁員的中高階工作者如何能接受所謂的低階藍領工作？

導演刻意以長鏡頭呈現出「集體式」的畫面，一大群穿著黑西裝拎著公事包的「上班族與偽上班族」在早晨的街道如行軍隊伍般的來來去去，刻意的表現其一致性與毫無感情的機器感行進著；多幕的片段都在敘述哀傷的偽上班族們聚集的狀況，有在圖書館各自翹著二郎腿看報紙、有在公園魚貫的排隊領午餐、有在職業介紹所長龍跟進，他們不交談，更無目光接觸，只是無聊的各自打發時間，比較著誰隱瞞外人的手法更高明，比如對於自己「設定手機一小時響五次」等小動作的洋洋得意，也算是影片中笑中有淚的黑色幽默。無所事事的龍平碰到也被解僱的舊同學黑須，帶著他到處打發時間，教他如何利用不時的手機響聲假裝忙碌，掩飾失業，傳授他要如何把相關資料在期限內繳齊，否則會領不到失業補助，以及要另開一個新戶頭，免得有其他打工收入會露出馬腳等，這是一個

嘲諷性極濃的片段表現；從互動的分析來看，人們都是根據他人「是誰」來決定自己的角色，每個人都是操縱者也是被操縱者，都必須依賴對方所給予的線索來互動，在此層面上沒有人可以超越其他人之上。

　　諷刺的是，越是想要維持尊嚴，就越是碰到挫折，當龍平找工作越來越不順利，壓力不斷增加時，竟然遇見一位刁鑽的面試員，問了一個簡單又明瞭的問題，「你有什麼專長？」聽起來面試者的問話再簡單不過，但面部表情卻並非如此，這位年輕的男性昂頭站立在卑微緊張又面露惶恐膽怯的龍平前，以張揚的聲調與咄咄逼人的口氣追問著：「你有哪方面的能力？你能做什麼？請展現你的才藝讓我看看？」已無鬥志又被嚇壞的龍平，竟然怯生生的問道：「你說的才藝能力，是指會唱卡拉OK嗎？」面試者怎會放棄這個羞辱的機會，他拿筆遞給龍平示意當成麥克風，叫他唱首歌來聽聽，當作加分；求職心切的龍平在萬般無奈下竟然也屈辱照做，可以想見他的走投無路，這是一場心境轉折的戲，從非主管不做的堅持，到逃避失敗後願意面對現實，雖然氣憤的龍平在離開應徵公司後將一切的憤怒屈辱對著公園廣場的垃圾桶又踢又打宣洩，但恍惚間，高傲的龍平彷彿已脫下「表演」的外衣與一直未卸下的「面具」，導演黑澤清就突然神來一筆的瞬間讓失業問題變成一場鬧劇。不久，難兄難弟的黑須因為妻子懷疑他，只好找龍平到家中進餐，以談公事為由不斷的互唱雙簧企圖繼續掩飾，但席間氣氛凝結，黑須妻子狐疑的眼神與女兒的壓抑充滿空間。餐後，龍平逕自

到浴室梳洗，黑須的女兒則突然乖巧的遞上毛巾說：「這個給你用，叔叔，你也辛苦了吧？」此時電影中的小女孩是以邊說話邊躲藏的動作對照於因心虛愣在鏡子前無法動彈的龍平，原來一切早就被發現，導演巧妙的運用黑須的出現鏡映反射出龍平的心情，自有其安排連貫，直到某天，那位高中同學不再出現，龍平到他家附近張望時，才知夫妻倆已自殺身亡的殘酷現實，劇情以黑暗的手段呈現這一家人的奇特遭遇，彷彿也在預告龍平謊言後的未來是看不到任何曙光的。

戲劇的隱喻──轉向自己、假面撕破

導演在《東京奏鳴曲》中的敘事架構刻意設計在被動與主動的雙線人生中來去，雖然龍平每天早上依然準時出門「上班」，裝作什麼事都沒發生過，然而一個謊言一旦開始，就會越滾越大……；就在龍平執意要維持家長的威嚴，仍然認為自己對家庭擁有絕對的控制權時，殊不知除了妻子外，兒子們早已不將他可笑的權威當作一回事，正不顧一切的追尋著自己要的人生。先是小兒子健二受不了老師的虛假，當場扯破謊言，頂撞老師，使得師生之間產生裂痕，開啟他想學習鋼琴抒發心情；接著經常不在家選擇缺席或避不見面的大兒子貴則突然決定要加入美軍打中東戰爭，用另一種隱匿的謊言離家；至於看似平靜無欲的妻子則有著「誰來關注我」的孤

立感。有一幕她躺在沙發上，對著無人空間自言自語：「拉我一把吧！有誰可以拉我一把嗎？」黑澤清將畫面處理得乾淨細緻又萬般無奈，短短兩句臺詞裡，不著痕跡地流露無奈的人生。諷刺的是，她是唯一關在自家世界，無須和外界打交道的角色，卻去學習汽車駕駛，雖然拿到駕照通知時還被大兒子戲謔的虧說：「媽媽妳拿到了駕照也沒用啊」，但她仍興致勃勃回：「我可以拿來當身分證使用呀」。影片中處處顯露出個體追尋自我角色的隱喻。

　　一日她興沖沖的獨自前往汽車商行，當汽車業務員賣力的介紹：「最適合一家四口的休旅車，最適合一家團圓的車款」時，只見她逕自走到心儀的紅色敞篷跑車前凝視，雖然她心中已知風雨欲來，看車與選購車款顯然只是一個灰姑娘暫時脫離煩悶生活的夢想，但這是她唯一能展現於「前臺」的社會情境；至少她的言行舉止是可以被重視的，是可以區隔家庭以外角色的不同形象，換言之，身為妻子的她必須有效地隔離前臺與後臺，才能暫時的喘口氣。我們每個人在社會劇場上都有一個無形的前臺和後臺，在前臺時我們專業演出，到後臺時卸下心防，能夠較為輕鬆，但前臺後臺並非絕對的，端看你和所屬群體的親密度和正式度而定。對於電影《東京奏鳴曲》的妻子而言，外出、拜訪、交際、購物算是愉快的前臺演出，但同時她也擁有著許多的面孔和表情，她是一位妻子、一位母親、一位女性，甚至是一個女孩，片中的妻子和她的老公、小孩、強盜，甚至和自己相處時，自然就流露出不同面貌。研究者認為，導演也正為影片最後綁匪的出現脅持做了鋪陳，龍平的妻子

一直是夾在三個男子之間最柔和的緩衝，但是所有的憤怒卻又都集中在她身上，使得她在面對一個持刀闖空門，甚至綁架她做人質的神經質小偷時，決定拋下過去所信守的一切，開始一場脫序的狂野之旅，以表達出她嚮往於牢籠外自由生活的想法。誠如James Scott（1990）發展出一組概念，來彰顯從屬群體在統治者面前的表演，實是面對權力箝制時的應對抗拒之道。Scott指出像佃農、奴隸這樣的被高壓統治的公開群體，在統治者的面前往往照本宣科、虛與委蛇，亦即所謂的「公開劇本」，然而在遠離統治者的管控範圍之外，從屬團體在後臺的言行舉止發展出另一套「隱蔽腳本」（hidden transcript），透過玩笑，挑戰統治者權威，並展現若干自由反抗的空間。

　　在影片的鋪陳上，黑澤清刻意的讓妻子在看車回家的路上遙見自己的丈夫在公園中排隊領救濟食物的殘酷畫面；此時的影片穿插著都市的空景——櫛比鱗次的高樓大廈、老舊密集的低矮平房、呼嘯行駛的火車，以及川流不息的高速公路，展現出無比的虛無感；正如高夫曼的戲劇理論所說，當戲要開場時，燈光會漸暗，提示鈴聲響起以及拉起大幕；在戲劇結束的時候，大幕會升起且燈光會大亮，而在中場休息時，表演世界會以舞臺為界限由物理區域嚴格限制住（Goffman, 1974:252）。導演以具體而微細的戲劇隱喻拍攝手法提醒著觀眾：這片都市景象，包括鑲在灰白大樓牆面上的每扇窗戶、緊密排列的鐵皮屋頂、來去的車輛，當中所包覆的就是我們每個人所屬的家庭和生活。

走出沉默陰影的苦澀

　　大兒子佐佐木貴是一家四口中和家裡互動最少的人，他經常不在家，都在外和朋友廝混打工，有一幕是他和朋友在街頭發傳單的畫面，那是晚上東京一處不起眼的巷弄，穿戴整齊的男女們快步穿梭於街道，貴手拿廣告單，邊點頭邊說：「麻煩您參考一下、麻煩您參考一下。」只見冷漠的人群視若無睹反而趕忙躲開，於是他們二人騎著車來到橋邊，一股腦的將紙箱內的廣告單全部倒入河中；導演在這一幕中，以鳥瞰鏡頭俯視整個因夜晚而呈現霓虹燈綠的蜿蜒橋墩，只見他們將紛紛的紙張飄揚空中後灑下，黑澤清利用夜晚的黑暗與遠景，隱藏這兩位年輕人心中的憤怒；然後再一轉折，只見二人開心在無人的路上踢著空箱遊戲；貴與朋友聊起：「大地震會不會來？最好能把世界震個天翻地覆，讓那些囂張的人全部都遭殃。」此時，兩位大男孩席地於一排冰冷的柵欄與鐵架，背景是停泊的船隻，遠處是層層疊疊的燈影，年輕的臉龐與冷漠空洞的眼神，充滿著對未來的焦慮與擔憂，彷彿個體已完全抽離社會。

　　但叛逆的貴也有他的想法，他象徵的是一種日本年輕人對美國的價值觀，扮演著一股默默影響家庭的力量，即使他的劇情線和立場模糊，但導演卻也藉著貴這個角色來引導出某些思考議題，包括他想要當美軍的理由；再具體的以兒子因為想當美軍與父親觀念的衝突，進而影射出日本社會的意識形態；以及貴雖然沒有經歷奇妙

的那一晚，但卻也因為參與戰爭而得到不同於以往的啟示和想法。那晚是龍平剛得知黑須自殺的死訊後返家，妻子由他手中接過了公事包與西裝外套，但顯然整個家的氣氛卻是異常凝重的，行蹤不定的大兒子貴，事出突然的拿出申請入伍的表格給母親看，因為他還未成年，需要監護人簽名同意，鏡頭帶到一臉詫異無法置信的龍平，他怒目的望著大兒子貴：「你要去替美國人當傭兵？你要到中東去打仗？」貴信誓旦旦的表示：「我是為了全世界的和平以及日本的幸福才要去從軍，這也是為了保衛自己一家人，包括母親與弟弟的幸福。」貴的主動相逼，使得已在職場失利的父親威嚴崩毀；因為主動，通常代表可以做出自由意志的選擇，尤其是選擇自己所相信的理念，執意去實踐與完成，即使失敗，亦有烈火焚身的痛快。這番話激怒了龍平，他斷然回絕：「我絕對不答應你去美國當傭兵，國家有國家的制度，這個家有我的制度，也有我在保護，我不稀罕你的保護，你給我滾，現在就給我滾出去」。在旁的妻子趕緊出來希望大家好好說話，龍平順應壓低聲音對著大兒子說：「你好好的待在日本找工作，聽到沒？」只見大兒子貴不留情地回：「你要我找什麼事？你說你在保護我們，你在保護什麼？你白天到底在搞什麼？」可以想見，龍平越是想要表現僅存威權，就越顯得自己的脆弱，這段話，當場讓他難堪到極點，阿貴隨即關門離家，母親對大兒子上戰場已感到萬分不捨與心疼，本希望丈夫能理性的疏導，但只見龍平在點燃的衝突導火線上又多加上了火花。燈光下妻子以空洞的眼神望穿龍平，以緘默戳破他的謊言，躲在樓梯間偷

聽的小兒子健二則躡手躡腳再闔上房門。從佐佐木龍平被上司開除他選擇謊言起，他的生命就失去了主動位階；被動，讓他別無選擇，而成為被環境和命運宰制的人物。

　　導演安排貴和龍平之間衝突的對話，也象徵日本身為國家卻受到美國保護的尊嚴問題，以及日本年輕人看待美國的態度，加上影片間歇不斷的在不同場合帶入美軍在伊拉克新情勢的新聞報導，以及隨機的訪問年輕人對此的看法，黑澤清正用一種旁觀者的客觀敘事方式，以不著痕跡的暗喻手法傳達某些日本社會紛擾的議題讓觀眾思考。這種安排很像高夫曼早期在討論「前臺」時所提到的情形一般，前臺是指在個體表演的規律功能可以用一種普遍、固定的方式來對觀察者進行情境界定，可以肯定的是，龍平身為一家之主的前臺表演已在妻子與大兒子前全面崩塌，至於日本當前的社會經濟與問題，其實也就不言而喻；進入後臺粉墨卸妝的龍平，面對自己會產生何變化，還是只當是一場臺前的戲劇表演，就更耐人尋味。

　　家中的問題還未結束，著迷於音樂的小兒子健二，選擇相信自己的心靈與耳朵，聽到美好的鋼琴聲後，就偷偷的把學校午餐費全都轉成鋼琴學習費；對小兒子而言，母親是講理的，當她知道小兒子偷偷拿營養午餐費去學鋼琴的時候，她並沒有過度責備兒子，反而告訴兒子：「學鋼琴很不錯，繼續學，我很喜歡會彈鋼琴的男人，沒有錢可以告訴媽媽，我再來處理」，但是愛面子，強調父權至上的龍平怎能再度容忍孩子的背叛與隱瞞？健二的主動選擇，雖改變了他的人生腳步，卻也忤逆了父親，他使得龍平的父權地位更

剝落衰頹。晚歸的龍平從信箱中拿到鋼琴老師的推薦信後，告訴妻子：「健二好像偷偷的去學鋼琴，而且還把我們蒙在鼓裡。」他生氣的叫罵著兒子：「我收到音樂教室的信，一位金子老師要推薦你去考音大附中，你給我好好說清楚這是怎麼一回事？」這如在一般正常家庭絕對是一個讓人開心的喜訊，可是對龍平而言，卻成為藐視與挑釁權威的行為，他連拖帶拉暴力的將身材矮小的健二帶到妻子面前連番質問：「你為何要偷偷摸摸的去學琴？你說清楚。」然後近乎咆哮的不斷強調：「我說過，沒有我的同意，你不可以學琴。」一旁的妻子仔細的閱讀信件後很謹慎的提出：「金子老師說，我們的健二很特別，他的鋼琴天分是很特殊的。」這時只見一個惱羞成怒的父親，以不堪、可悲又輕視的神情，當著妻子和兒子健二的面前說出：「我和妳生的兒子怎麼可能會是一個天才？妳別被老師騙了」。這段極盡羞辱的話，讓這個苦澀家庭的裂縫更急遽加深，此時的黑澤清沒有使用多餘的配樂與特殊特拍攝方式，對觀影者而言，這是一個非常強大的壓迫，導演卻以安靜沉穩的鏡頭掌握著騷動，詮釋不安。龍平不愛音樂，也不許孩子學琴，對老師的神童認定，更是嗤之以鼻，認為一切都是學校要來騙學生和家長的錢，為此，他還失手打傷了健二，急診送進醫院救治。

從脫軌到重組的家庭結構

　　家庭是什麼？黑澤清選擇失業問題作為《東京奏鳴曲》的切入點，帶領觀眾看佐佐木家如何受父親的失業影響，造成整個家庭結構上的劇變，又從一個家庭的動盪中，進而反映社會現況的搖曳；在影片中，導演是以父權為主的家庭，交錯呈現一家四個人的戲分，那張普通的餐桌，就是這一家人緊張關係的舞臺，也唯有回到家才會交錯演出。一直遊走於母親與妻子角色的惠，她在家庭的移動範圍永遠是餐桌與廚房間，與家人的互動也只是詢問：「吃飯了吧？要吃什麼呢？」如此一直身居後臺的禁閉，絕對會造成緊張關係，對她而言，家庭的完整和圓滿是最大的願望，讓一家人能夠美滿地生活是她生活的最大目標，她是以和諧圓滿為出發點的人，也是對家庭中每位成員的心思和祕密掌握最詳細的人，在龍平剛失業從側門落地窗偷溜進門的時候，雖然她的表情充滿懷疑，但是卻不繼續追問細節，而在看到龍平在公園領救濟便當的時候，她也選擇避而不見，視而不言，因為能夠保全丈夫的尊嚴對家庭和諧是非常重要的，也就是Goffman所說：「前臺與後臺的通道必須是被封閉的，但是整個後臺必須是都被隱藏起來不被觀眾看到」。

　　電影中所有在家中餐桌的場景，父親都是被置於前景放大他的比例，中景的雜物架造成阻隔，兒子們則被置於中景的另一端，母親坐在位於後景的餐桌旁，三人的位置剛好成一個三角形，鏡頭游

動拍攝三人的對話時，更顯人物之間的張力；耐人尋味的是導演經常安排一家人共聚晚餐的畫面，但桌上總是好巧不巧的缺少一人。其實許多社會場合都如此以形式化的方式來與其他場合做區分，以便使其帶有儀式性質。如同龍平一家人，他們之間所有的痛苦、壓抑、衝突、矛盾、和解都在所謂的前臺餐桌上演著，每天的晚餐成了形式的家庭溫暖宣誓。可以想見長期下來，龍平的自尊心已慢慢被現實的壓力消磨殆盡，然而越是失去，回到家時就越想表現出自己還存有的尊嚴，於是他在大兒子久久才回家吃一次飯的時候，故意要大家等他喝完一瓶啤酒後，才要開動，對小兒子提出想要學鋼琴的請求，也不盡情理的一口就回絕。有一鏡頭，特別為此作了說明，那是全片唯一一次全家圍坐餐桌的戲，龍平坐定後，兒子們飢腸轆轆準備開動時，只見龍平突然起身說：「啊！好想喝啤酒。」於是走到冰箱拿了瓶易開罐的啤酒，倒了一杯邊喝邊說：「冰冰涼涼真是好喝！」喝完一杯後，他再把剩下的喝完後才說：「開動了。」這恰恰反映出龍平的真實狀況，因為無法掌控工作，尊嚴已經掃地，只有在回到家裡的餐桌上，表現出操縱掌握「一家之主」的態勢，維持僅存的權威。這也是一種象徵的儀式，在社會生活中扮演著很重要的角色，儀式之所以容易被人忽略，是因為一般人通常會將它視為理所當然，視它如同是權力和物質財富的基礎。乍看之下身為父親的龍平是整個家庭的主宰，實際上母親卻才是整個家的依託，目擊龍平在公園領救濟餐點的妻子之所以不點破，最後才說出：「只是為了維護你當父親的威權。」恐怕才是這個家庭最重

要最真實的關鍵，餐桌上的空位，正是表現失去向心力的家庭結構上的空缺，表面上相敬如賓，實質上傷痕累累。

　　導演常將人物安排在不同的景深，展示彼此的互動，運用視覺手法帶出一家四口的心理距離，導演更巧妙利用餐桌為中心，從每次在餐桌臺前與餐桌臺後的改變，反映家庭關係崩解重構的過程。黑澤清運用著一幕幕的故事與觀影者進行臺前與幕後的心靈對話，為什麼吃飯時一家人要等父親龍平喝完啤酒才能開動？為什麼母親總是穿著圍裙在廚房忙碌？為什麼孩子有事情跟父母商量總是在餐桌上？家人齊聚在餐桌邊的意象，其實是象徵著家庭的結構完整，隨著整個家庭慢慢的失去平衡，坐在餐桌旁的父親已抓不住任何家庭成員。影片中大兒子貴不顧反對成為美國傭兵一員，他強烈的性格，展現出青年的熱血；小兒子健二則有著率直與溫暖的個性、他熱愛音樂喜愛鋼琴的真摯，正遙遙與剛愎寡言充滿男性沙文主義的父親形成諷刺對照。片尾，黑澤清進行了不可思議的劇情轉折，讓龍平在汙穢廁所的馬桶旁撿到可以改變他悲慘命運的金錢，讓一直扛著日本社會男性尊嚴的龍平舉棋不定，搖擺於天人交戰的良知與貪婪的軟弱中；拿錢，則從此關在自行建造的牢籠裡難以遁形；歸還，則失去夢寐以求的財富，於是在銀幕上，觀影者眼見龍平在燈紅酒綠的東京街頭奔跑，直到無路可去，也無路可逃。

　　高夫曼從來就不認為戲劇只是虛構、幻想和不真實的產物，在戲劇中其實也充滿了很多，諸如：轉捩點、重大抉擇……等命中注定的事件，特別是當這些事件與假設中具有舞臺特質的生命過程有

關的時候，例如：當我們獲得一個新工作、當孩子找到他的「人生價值」時，都會用這些事件來建構生命，並將其成為個體生命情境中的關鍵。不論是決定作美國傭兵的貴，挪用午餐費去偷學鋼琴的健二，或是陷於貪婪難以交出失物的龍平與精神出軌一整夜荒謬的母親，導演都充分運用場面調度表現各人的關係及矛盾。這四口之家，每個人都相互交錯出來多重關係與一系列現實層面的問題，恰恰是整個日本社會憂慮的呈現，這種透過局部看整體的窺探視角、透過世相看本性的影像敘述，本身就是一種極其動人的拍攝手法和思路。

結語——高夫曼與影片的交叉凝視

高夫曼在《日常生活的自我呈現》序言中提到，他希望以戲劇表演來詳述一種社會學的觀點，並且從這種觀點出發來研究社會生活，特別是以內在於一棟大廈或工廠的物理範圍界線一般組織起來的社會生活；對高夫曼而言，表演是一個特殊個體在任何特定場合所表現出來的全部行為，這種行為可以任何方式對其他參與者中的任何人產生影響（Goffman, 1959:15）。

導演在《東京變奏曲》的文本結構中，起始至終的編排與鋪陳，做的就是剝離家庭脆弱的表皮，揭露社會制度中偽善的面具，

在沉重的劇情下，謹慎的拆除龍平家中的父權違建，將生活困境下的虛偽面貌逐步解體，當家庭所有成員都脫離了原本的軌道，面臨著強大現實壓力出軌時；黑澤清最後卻突如其來用搶匪和母親的羅曼史作為家庭關係的轉折，他以超現實的表現手法，透過跳躍的舞臺劇調度，讓時間空間重生流動，讓真實與幻覺出現模糊的錯置；鏡頭構成了一個奇妙的謊言，帶給觀眾另一層次的心靈重生與想像時，同時也成為解開謊言的關鍵。結尾的敘事空間轉移極度類似舞臺劇，鏡頭就像是觀看舞臺劇表演時的海邊、空屋、超市、監獄與街道，一家四口各自帶著面具對其所認知的社會陳述表演，表現出臺上出場與臺下退場的模式，以電影劇情的發展而言這是相當不可思議的編排，但因為穿梭遊走於殘酷現實與迷離的幻覺中，間接也讓電影的寫實調性中，多了一份象徵的意味；帶給觀眾強烈的戲劇感，是一種終於天光破曉，一切回歸寧靜，大家各歸其位的巨大反差，此時無論是影片敘述風格還是人物行為動機，鏡頭的流動與節奏都讓人溫暖感動。雖然明知《東京奏鳴曲》終究是部電影，但導演站在社會的高度視角進行問題探究時，除了疼惜在街上遊走的生命，也利用電影大銀幕的傳播功能，快速地縮短了觀眾與電影世界的距離，這個充滿現實性的形式，戳破當代家庭以及社會的虛偽，也直指向普羅大眾「夾縫中求生存」的疑問。

參考書目

中文書目

1. 井迎兆（譯），William Indick著。《編劇心理學：在劇本中建構衝突》。臺北：五南，2014。

2. 王振寰、瞿海源。《社會學與臺灣社會》。臺北：巨流，2015。

3. 王宏仁等著。《巷仔口社會學》。臺北：大家出版，2013。

4. 朱麗文（譯），維琴尼亞·薩提爾著。《心的面貌》。臺北：張老師文化，2014。

5. 余伯泉、危芷芬、李茂興、陳舜文（譯），Elliot Aronson Robin, M. Akert Timothy, D. Wilson著。《社會心理學》。臺北：揚智，2011。

6. 李玉民（譯），維克多·雨果著。《悲慘世界》。臺灣：野人，2013年。

7. 吳佩慈（譯），Aumont, Jacques & Michel Marie著。《當代電影分析方法論》。臺北：遠流，1996。

8. 周雅容。《象徵互動論與語言的社會意涵》（75-98頁）。臺北：巨流，1996。

9. 胡幼慧。《質性研究理論、方法及本土女性研究實例》。臺北：巨流，1996。

10. 胡正文。《世界是無法窮盡的文本》。臺北：秀威，2016。

11. 徐江敏、李姚軍（譯），Goffman著。《日常生活中的自我表演》。臺北：桂冠，2011。

12. 高紅岩（譯），Graeme Turner著。《電影作為社會實踐》。北京：大學，2010。

13. 陳瑞麟（譯），Merquior, J. G.著。《傅柯》。臺北：桂冠，1998。

14. 陳品秀、吳莉（譯），Marita Turken、Lisa Cartwright著。《觀看的實踐：給所有影像世代的視覺文化導論》。臺北：臉譜，2009。

15. 陳榮政編（譯），David M. Newman著。《日常生活的社會學》。臺北：學富，2011。

16. 曾偉禎（譯），David Bordwell, Kristin Thompson著。《電影藝術——形式與風格》。臺北：希爾，2001。

17. 曾凡慈（譯），Erving Goffman著。《汙名：管理受損身分的筆記》。臺北：群學，2010。

18. 焦雄屏。《認識電影》（393-396頁）。臺北：遠流，2010。

19. 楊智捷（譯），Gustavo Mercado著。《鏡頭之後：電影攝影的張力、敘事與創意》。臺北：大家，2012。

20. 劉北成、楊遠嬰（譯），Michel Foucault著（1998）。《規訓與懲罰：監獄的誕生》。臺北：桂冠，1998。

21. 樊明德。《以電影開啟生命智慧》。臺北：學富，2000。

22. 謝明珊（譯），Mary Holmes著。《性別社會學導讀》。臺北：韋伯文化，2012。

中文期刊

1. 石安伶、李政忠。〈雙重消費、多重愉悅：小說改編電影之互文／互媒愉悅經驗〉。《新聞學研究》第118期，2014。

2. 李智偉。《電影《軍官與魔鬼》（A Few Good Men）之收訊分析——以三軍官校暨政戰學校87班為例》。臺北：政治作戰學校新聞研究所碩士論文，1999。

3. 吳嘉苓。〈受汙名的性別、性別化的汙名：從臺灣「不孕」男女處境分析汙名的性別政治〉。《臺灣社會學刊》，29，127-179，2002。

4. 林怡欣。〈醫療爭議誰之過？懲罰醫師或懲罰病人〉。社會學會年會暨國科會專題研究成果發表會，2006。

5. 周雅容。〈象徵互動論與語言的社會意涵〉。《質性研究：理論、方法及本土女性研究實例》。臺北：巨流，1998。

6. 姚人多。〈論傅柯的主體與權力——一個批判性的導讀（上）〉。《當代》，150，126-133，2000。

7. 梁清。〈派深思與傅柯論現代社會中的權力〉。《遠見雜誌》。臺北：臺大社會學研究所博士論文，2016。

8. 陸洛、楊國樞。〈社會取向與個人取向的自我實現：概念分析與實徵初探〉。《本土心理學》23期，03-69，2005。

9. 陳佩君。〈描繪男人形象：從《橘子紅了》看男性權力關係與兩性性別替代〉。輔仁大學大眾傳播研究所，2004。

10. 陳惠敏。〈「瘋狂」的劇場，精神病人的互動與表演初探〉。清華人類學研究所碩士論文，2000。

11. 陳瑞麟。〈批判性地檢視傅柯的「知識／權力」理論〉。臺中：「再會傅柯」研討會，東海大學社會科學院，2002。

12. 黃富源。〈當前我國青少年犯罪原因與對策〉。《國家政策論壇》第二卷，第4期，2013。

13. 游美惠。〈內容分析、文本分析與論述分析在社會研究的運用〉。臺北：《調查研究》，8，2000。

14. 趙曉鋒。〈傅柯的「權力理論」分析〉。臺北：《理論學習》，10，2003。

15. 潘國靈。〈可恨我們不是薛西弗〉。臺北：《城市文藝》，3，2008。

16. 柳超莊。〈做人要扮戲：高夫曼論日常生活策略〉。東吳大學社會系碩士論文，2007。

17. 蘇峰山。〈權力／知識／主體：Foucault批判思考的基本問題架構〉。《東吳哲學學報》第2期，209-218，1997。

出版心語

　　近年來，全球數位出版蓄勢待發，美國從事數位出版的業者超過百家，亞洲數位出版的新勢力也正在起飛，諸如日本、中國大陸都方興未艾，而臺灣卻被視為數位出版的處女地，有極大的開發拓展空間。植基於此，本組自二○○四年九月起，即醞釀規劃以數位出版模式，協助本校專任教師致力於學術出版，以激勵本校研究風氣，提昇教學品質及學術水準。

　　在規劃初期，調查得知秀威資訊科技股份有限公司是採行數位印刷模式並做數位少量隨需出版（POD＝Print On Demand）（含編印銷售發行）的科技公司，亦為中華民國政府出版品正式授權的POD數位處理中心，尤其該公司可提供「免費學術出版」形式，相當符合本組推展數位出版的立意。隨即與秀威公司密集接洽，雙方就數位出版服務要點、數位出版申請作業流程、出版發行合約書以及出版合作備忘錄等相關事宜逐一審慎研擬，歷時九個月，至二○○五年六月始告順利

簽核公布。

　　執行迄今，承蒙本校謝董事長孟雄、陳校長振貴、歐陽教務長慧剛、藍教授秀璋以及秀威公司宋總經理政坤等多位長官給予本組全力的支持與指導，本校諸多教師亦身體力行，主動提供學術專著委由本組協助數位出版，數量逾八十本，在此一併致上最誠摯的謝意。諸般溫馨滿溢，將是挹注本組持續推展數位出版的最大動力。

　　本出版團隊由葉立誠組長、王雯珊老師以及秀威公司出版部編輯群為組合，以極其有限的人力，充分發揮高效能的團隊精神，合作無間，各司統籌策劃、協商研擬、視覺設計等職掌，在精益求精的前提下，至望弘揚本校實踐大學的辦學精神，具體落實出版機能。

<div align="right">

實踐大學教務處出版組　謹識

二〇一九年三月

</div>

新美學46　PH0227　　　　　　　　　　　　　實踐大學數位出版合作系列

新銳文創　從電影中發現社會學
INDEPENDENT & UNIQUE

作　　　者　　胡正文
統籌策劃　　葉立誠
文字編輯　　王雯珊
封面設計　　王嵩賀
責任編輯　　石書豪
圖文排版　　林宛榆

出版策劃　　新銳文創
發 行 人　　宋政坤
法律顧問　　毛國樑　律師
製作發行　　秀威資訊科技股份有限公司
　　　　　　114 台北市內湖區瑞光路76巷65號1樓
　　　　　　電話：+886-2-2796-3638　傳真：+886-2-2796-1377
　　　　　　服務信箱：service@showwe.com.tw
　　　　　　http://www.showwe.com.tw
郵政劃撥　　19563868　戶名：秀威資訊科技股份有限公司
展售門市　　國家書店【松江門市】
　　　　　　104 台北市中山區松江路209號1樓
　　　　　　電話：+886-2-2518-0207　傳真：+886-2-2518-0778
網路訂購　　秀威網路書店：https://store.showwe.tw
　　　　　　國家網路書店：https://www.govbooks.com.tw

出版日期　　2019年6月　BOD一版
定　　價　　280元

國家圖書館出版品預行編目

從電影中發現社會學 / 胡正文著. -- 一版. --
臺北市：新鋭文創, 2019.06
　　面；　公分. -- (新美學；46)
　BOD版
　ISBN 978-957-8924-54-3(平裝)

　1.電影 2.影評 3.社會學

987.2　　　　　　　　　　　108007859

讀 者 回 函 卡

感謝您購買本書，為提升服務品質，請填妥以下資料，將讀者回函卡直接寄回或傳真本公司，收到您的寶貴意見後，我們會收藏記錄及檢討，謝謝！如您需要了解本公司最新出版書目、購書優惠或企劃活動，歡迎您上網查詢或下載相關資料：http:// www.showwe.com.tw

您購買的書名：_____

出生日期：_____年_____月_____日

學歷：□高中 (含) 以下　　□大專　　□研究所 (含) 以上

職業：□製造業　□金融業　□資訊業　□軍警　□傳播業　□自由業
　　　□服務業　□公務員　□教職　　□學生　□家管　□其它_____

購書地點：□網路書店　□實體書店　□書展　□郵購　□贈閱　□其他

您從何得知本書的消息？

　□網路書店　□實體書店　□網路搜尋　□電子報　□書訊　□雜誌

　□傳播媒體　□親友推薦　□網站推薦　□部落格　□其他_____

您對本書的評價：(請填代號　1.非常滿意　2.滿意　3.尚可　4.再改進)

　封面設計____　版面編排____　內容____　文／譯筆____　價格____

讀完書後您覺得：

　□很有收穫　□有收穫　□收穫不多　□沒收穫

對我們的建議：_____

11466
台北市內湖區瑞光路 76 巷 65 號 1 樓

秀威資訊科技股份有限公司　　　收

BOD 數位出版事業部

..

（請沿線對折寄回，謝謝！）

姓　　名：＿＿＿＿＿＿＿＿　年齡：＿＿＿＿　性別：□女　□男

郵遞區號：□□□□□

地　　址：＿＿＿＿＿＿＿＿＿＿＿＿＿＿＿＿＿＿＿

聯絡電話：(日)＿＿＿＿＿＿＿＿　(夜)＿＿＿＿＿＿＿＿

E-mail：＿＿＿＿＿＿＿＿＿＿＿＿＿＿＿＿＿＿＿